KB079010

꼴,　좋다!

• 이 책은 『꼴, 좋다!』(디자인하우스, 2010)의 전면개정판입니다.

1

첫번째 이야기

꼴, 좋다!

박중서 지음

싱긋

내가 배운 것은 여기까지가 끝이었다

"기차는 왜 맨발로 가나요?"

"달이 자꾸만 따라와요."

"소똥은 왜 엄마 스타킹 벗어놓은 것 같아요?"

"알았다. 쪼코 우유는 밤색 점에서 나오고 하얀 우유는 저기서 나오고!"

드디어 아이는 위대한 발견을 해냈다.

아이의 아버지도 같은 나이였던 적이 있었다.

아버지의 구두 혓바닥에서 건빵 조각만한 가죽을 잘라내어 고무줄 새총에 매달았다.

장대로 받쳐주던 앞마당의 빨랫줄은 썰매를 만들 때마다 짧아지며 높이높이 매달려, 키가 작은 어머니는 댓돌을 옮기시며 빨래를 널어야 했다.

쿵! 아침 무렵에 어머니께서 놀라 자빠지셨다. 지난밤 옥수수꽃에 붙어 달구경하던 풍뎅이들을 잡아 밥사발을 엎어 임시로 보관해놓은 것을 모르시고 그만……

"아버지, 그때 왜 회초리를 찾지 않으셨어요?"

돌아가시기 얼마 전, 어처구니없던 어린 시절이 떠올라 여쭈었다.

아버지는 눈으로 웃기만 하셨다.

나는 서울에 있는 중학교에 보내졌다.

당시 53명 중 52등이었다. 하염없이 창밖만 바라보았다. 저 파란 잎이 언제 낙엽이 되어 겨울방학이 돌아오나 하고.

내가 배운 것은 여기까지가 끝이었다.

맛, 냄새, 바람, 소나기, 흙비, 땅거미, 쇠똥벌레, 자귀나무, 때까치, 물총새, 엄마…….

정말 끝이었다. 그리고 이 품 안의 기억들이 나를 자유롭게 만든다. 돕고, 사랑하고.

차 례

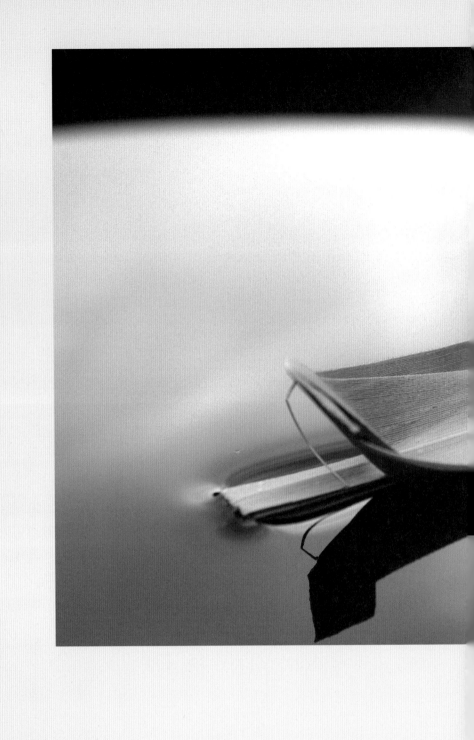

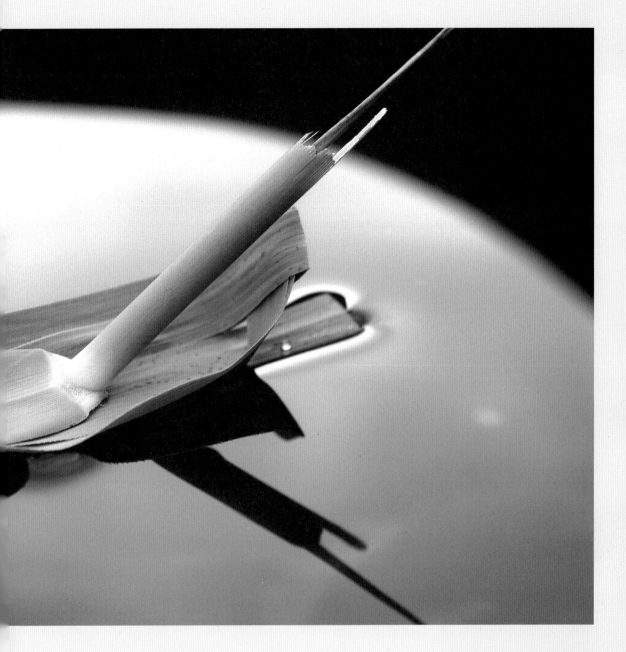

갈대배의
위대한 디자인

몇십 년 동안 자동차를 디자인했지만,
위대한 자연의 디자인 앞에서는 점점 초라해지는 나를 만나게 된다.
이 조그마한 갈대배가 이 시대의 모든 배 디자인을 명쾌하게 대변하고 있기 때문이다.
그래서 자연은 늘 위대하다.

갈대배 .

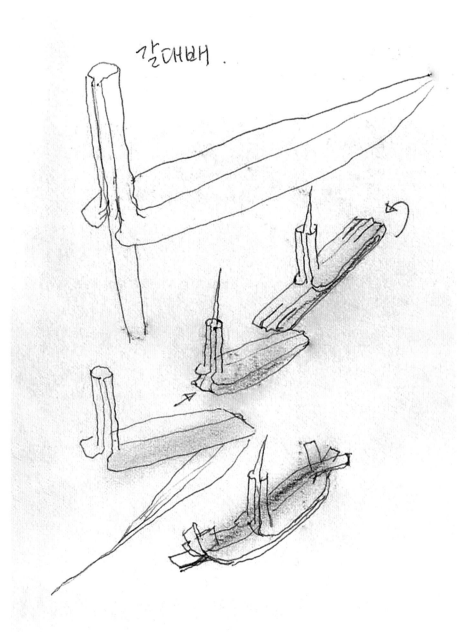

갈대 하면 먼저 뿔 달린 노고지리가 떠오른다. 해리어 전투기처럼 곤두박질치지 않고, 수직 비행을 하고, 제자리에 멈춰 나는 특이한 날갯짓, 바로 그 아래가 보금자리이니 보금자리가 있는 곳이 갈대가 깃을 세우고 자라는 곳이다. 갈대는 잔디처럼 뿌리 넝쿨로 이어지는 강인하고 구조적인 풀이다. 이 넝쿨은 떡 감고 책 보따리를 옷가지에 동여매 어깨에 걸칠 때나 기차놀이를 할 때 쓰이기도 하고, 임시방편의 끈으로도 요긴하게 쓰인다.

물을 좋아하는 강변의 갈대가 있는가 하면, 메마른 땅을 좋아하고 긴 잎사귀를 가진 "아아 으악새 슬피 우니"의 억새도 있다. 억새는 잎이 톱니처럼 날카로워서 등산길에는 더할 나위 없이 거추장스럽다. 이렇게 땅으로 기는 갈대에서부터 하늘에 오르는 갈대까지, 여러 이웃이 있는 셈이다.

베르디의 명곡 〈라 돈나 에 모빌레La Donna E Mobile〉에선 여자의 마음이 갈대와 같이 흔들린다고 하지만, 나는 이 노래의 끝 무렵에 등장하는 11박자짜리 쉼 없는 긴장감에서 갈대의 가느다란 강인함을 만난다. 박자를 쉬지 않고 긴장된 높은음을 끌어내야 해서 숙련된 관악 연주자도 쉽지 않다고 하는 바로 이 지점에서 거칠면서도 가느다랗게 이어지는, 그러면서도 꺾이는 법이 없이 매끄럽게 이어지는 갈대의 긴장감을 느끼게 된다.

갈대는 절대 꺾이는 경우가 없다. 특히 강변의 갈대는 궁극의 유선형으로 항력의 최적화 형태라 볼 수 있다. 기둥에서 이어지는 잎사귀의 구조는 줄기의 원통에서 새어나온 완충 부분을 시작으로 여러 가닥의 시원한 라인들을 뽑아낸다. 이러한 구조가 결코 꺾이지 않는 강인함, 갈대의 지조에 관한 근본적인 이유이기도 하다.

어릴 적 어머니를 따라 나간 작은 개울에서, 빨랫돌 밑으로 숨은 송사리를 잡으려는 내가 거추장스러웠던 어머니는 갈댓잎을 벗겨 갈대 목에 꼬리를 집어넣고 배를 만들어주고 나를 쫓아버렸다. 일렁이는 물결에도 뒤집히지 않는 배, 너울너울 잘도 가는 배, 말뚝을 만나면 빙그르르 돌아서 다시 떠내려가는 갈대배를 따라가며 얼마나

즐거워했는지 모른다.

인류 최초의 배는 갈대배였단다. 베어낸 갈대를 엮어 만든 '벌주筏舟'라는 파피루스 배이다. 물고기 부레처럼 부푼 공기주머니를 마디마디 연결한 갈대의 연속 마디들, 배흘림(엔타시스entasis)의 유연함이 마디마디 연결된 이 파피루스 배는 기원전 5000년, 나일강 하구의 운송 수단이었다. 양끝이 치켜 올라간 이 배의 모습은 오늘의 배에 유전되었다고.

노량대첩에서 왜선을 제압할 수 있었던 큰 이유 중 하나가 우리 거북선의 방향 바꾸는 속도가 매우 빨랐기 때문이라고 한다. 갈대배처럼 수면 아래로 잠기는 부분이 적었기 때문이다. 흘수선 아래 잠기는 부분이 많으면 그만큼 저항도 커지게 되는데, 물속과 물 밖의 저항 차이는 1000배라고 한다. 그렇다면 물에 뜬 배의 모양은 디자인이라고 하기에 민망할 따름이다. 1000분의 1의 디자인이니 갈대배 바닥에 붙은 기막힌 탄력 곡선보다도 의미 없는 디자인인 것이다.

미국의 수제 보트 전문지인 〈우든보트WoodenBoat〉에는 나무배를 만드는 다양한 방법이 소개되는데, 모든 배의 밑바닥은 어머니가 만들어준 갈대배의 원형에서 쉽게 이탈하지 못한다. 배의 배라고 할 수 있는 선복船腹은 배 디자인의 핵심이며 이유가 충만한 의미 있는 굴곡(curvature)으로 이루어진다. 전문용어로는 '텀블홈Tumble-Home'이며 자동차 디자인에서는 측면 유리 하단에서 문지방에 이르는 곡선을 의미하기도 한다. 예전에 250톤짜리 쌍동 여객선인 카타마란Catamaran을 디자인한 적이 있다. 진수 현장을 보면서도 나는 갈대배의 위대한 선복을 떠올릴 수밖에 없었다.

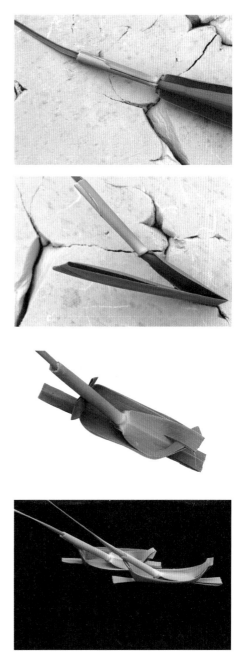

갈대배를 만드는 방법: 적당하게 싱싱한 갈대를 골라서 꼬리를 목에 끼우고,
두 번 접은 후에 끝을 세 개로 분할하여 선수와 선미를 만들면 멋진 갈대배 완성

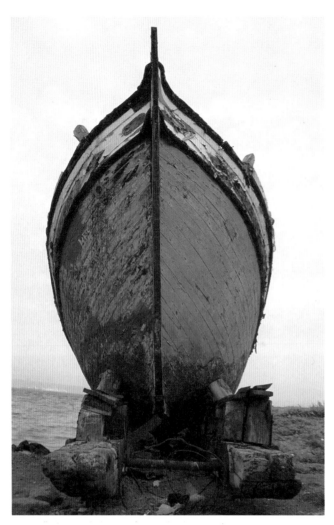

다양한 형태의 배들도 밑부분은 한가지일 수밖에 없다.
이 배는 특히 갈댓잎의 일관된 커브를 노골적으로 보여주고 있다.
아무리 큰 배라고 해도 갈대배의 효율적인 라인을 피할 수 없다.

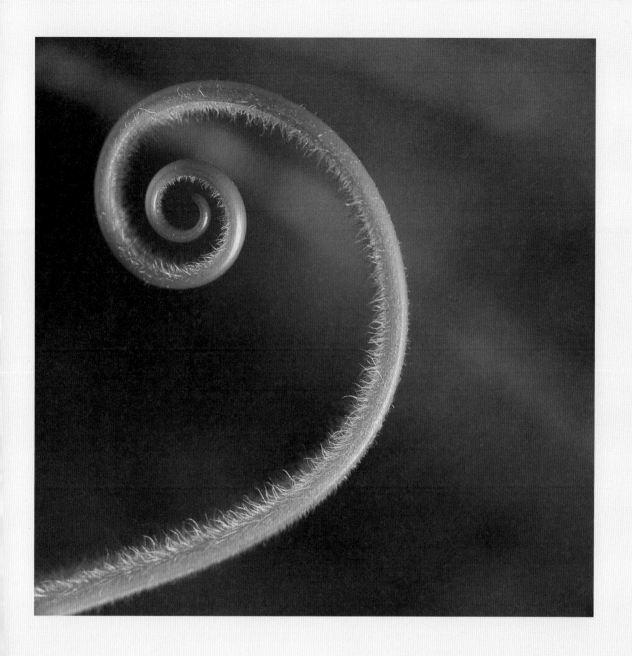

똘똘하게 말린
소용돌이 속의 황금분할

호박은 똘똘 말린 덩굴손으로 잡아야
다음 마디가 성장하는 덩굴식물의 속성 탓에 여기저기에 초록색 손을 내밀고 있다.

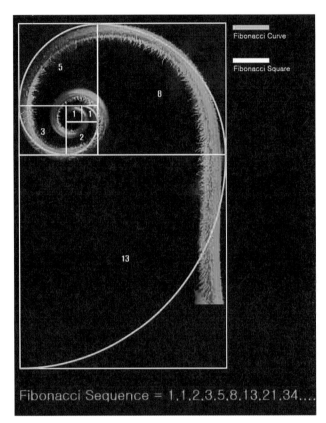

레오나르도 피보나치가 발견한 피보나치수열.
최후 두 개의 숫자를 더해서 또다른 수를 나열하게 되는데,
최종 숫자와 이전 수의 비율이 1.618:1이라는 황금분할이 된다.

소용돌이가 다섯 바퀴 돌면 100점. 공책 위에 그려지는 빨간색 소용돌이 성적표에도, 빗장 없는 문에 숟가락을 꽂아 부재를 알리는 기호 대용으로 아무렇게나 말아놓은 철삿줄 잠금장치에도, 거실에 걸린 괘종시계 태엽에도, 밤하늘의 은하수에도 온통 소용돌이 물결이다. 달밤에 맴을 도는 소금쟁이가 이마에 불 두 개 켜고 물 위를 걸으며 한 번 찰 때마다 표면에 네 개의 소용돌이를 남긴다. 욕조에 물을 빼도 소용돌이가 생긴다. 항상 시계 반대 방향이다. 우리집만 그런가?

호박은 여기저기에 초록색 소용돌이가 가득하다. 똘똘하게 말린 덩굴손으로 잡아야 다음 마디가 성장하는 덩굴식물의 속성 탓에 호박은 여기저기에 동그란 초록색 손을 내밀고 있다. 한편 포도밭 주인은 포도가 열리기 무섭게 불어나는 덩굴손을 잘라내느라 분주하다고 한다. 동그랗게 말린 손 하나에 포도 한 송이가 섭취하는 에너지와 같은 힘이 소요되기 때문이라고 한다.

고사리의 어린싹, 태풍의 눈, 은하계, 소금쟁이의 흔적의 공통점은 나선형 라인이다. 이는 시시각각 변화하는 성장과 배열의 기하학인 동시에 아름다움의 원천이기도 하다. 나선형 라인 속에는 위대한 피보나치수열이 들어 있으며 그를 기초로 한 황금분할의 비밀도 숨어 있다.

수학자 레오나르도 피보나치는 자연수와 다른 피보나치수열을 자연의 질서에 대입하여, 수가 증가하면 할수록 그 비율이 1.6184……:1에 근접하는 논리를 발견했다. 이것이 황금분할의 발견이며, 황금분할은 우리 생활 속에서 가로세로 비율을 결정하는 가장 아름다운 비율로 인정된다. 아름다운 사연을 실어나르는 엽서의 비율도, 우리의 건강을 해치는 담뱃갑의 비율도 바로 이 황금비율을 기초로 했다. 갈릴레이는 "자연은 신이 쓴 수학책이다. 우주는 수학의 언어로 설계되어 있다"며 자연의 치밀한 계산을 예찬한 바 있다. 이 수학을 더욱 많이 찾아내는 일이 우리가 해야 할 일 아닐까? 우리는 수학적이고 연역적으로 사고했던 서양과는 꽤나 다른 방식에 오래 머물러온 셈이다.

한번은 병산서원 만대루에서 낙동강을 바라보게 되었다. 장맛비로 빠른 물살이 온통 황톳빛으로 넘실대고 물거품 뭉치들이 바구니에 담긴 곡식처럼 떼를 지어 떠내려갔다.

"저걸 꽃이 피었다고 하지. 풍년일 거야."

추녀 아래쪽을 내려다보니 달팽이 모양의 초가집 담장이 떼루루 말려 있었다.

뒷간이다!

이럴 수가?

하늘이 열려 해와 달과 별이 동무해주고, 구름이 가려주고, 가랑비 정도는 웅크리면 되고, 달팽이가 흙담을 만들고 한 바퀴 살짝 돌아서 마를 때쯤이면 볼기가 가려지고, 어드메인가 신발 끄는 소리가 들리면 헛기침 한 번으로 쫓아내고, 한술 더 떠서 힘들면 무릎 아랫녘에 놓아둔 큰 바윗돌 끌어안고 힘쓰라고 배려하고…….

'달팽이 뒷간을 누가 만들었을까?'

이 궁금증보다 우선하는 것은

'얼마나 즐겁고 행복했을까!'

지은 사람과 누는 사람이 같은 즐거움일 것이다.

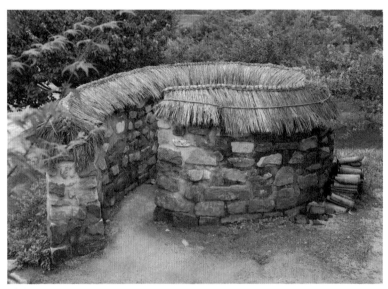

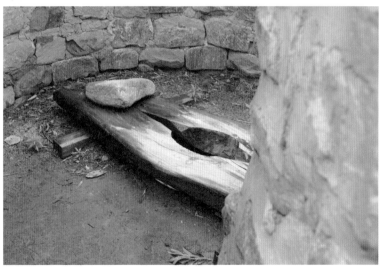

안동 병산서원에 있는 머슴들의 뒷간.
문도 없고 지붕도 없고 환기창도 없지만 기능에 충실한 동시에 완벽한 프라이버시까지 보장한다.
노크 대신 헛기침으로 사용 여부를 결정한다.

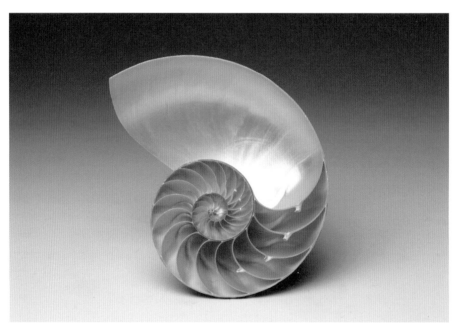

껍데기의 주둥이가 앵무새의 부리와 비슷한 앵무조개.

살아 있는 화석으로 고생대 캄브리아기에 출현하였는데 현재는 소수만이 생존한다.

나선형 라인의 아름다운 단면에서도 피보나치수열을 발견할 수 있다.

도깨비와
벨크로

도깨비처럼 생긴 도깨비풀.
들어가기만 하고 빠질 줄 모르는 속성의 미늘이 달려 있어서
옷이나 동물의 털에 붙으면 좀처럼 떨어지지 않는다.

도깨비가 정말 있었다. 우리집 부엌에도 살았었다.

나는 어릴 적 닭 우는 소리가 아니라 솥뚜껑 여는 소리에 잠에서 깨곤 했다. 솥뚜껑이 무거워서인지 어머니는 항상 뚜껑을 옆으로 밀어서 둔탁한 무쇠 마찰음을 만드셨다. 어머니가 어느 날인가 말씀하셨다.

"얘! 도깨비는 참 장난꾸러기다. 어제 아침에 보니 솥뚜껑이 솥 안에 들어가 있지 뭐냐? 그래서 '도깨비는 바보야. 뚜껑을 넣을 줄만 알지 빼낼 줄을 모르니' 그랬더니 글쎄 새벽에 덜그럭거리는 소리가 나더니 이렇게 멀쩡하게 빼놓았지 뭐니?"

도깨비는 우리 곁에 있었다. 귀신처럼 무섭지는 않았지만 그렇다고 가까이하기엔 왠지 서먹했다. 우리의 도깨비는 칠흑 같은 밤이 되면 들판을 달리기도 하고 오래된 참나무 숲에서 서기(야광)를 켜고 번뜩이기도 했다. 그러나 전깃불이 등장하면서 우리 곁을 서서히 떠났다.

다행스럽게도 우리의 산자락과 들녘에는 아직도 도깨비가 살고 있다. 얼핏 보아도 도깨비임에 틀림없는 생김새, 그것은 '도깨비풀('도깨비바늘'이라고도 한다)'이다. 군이 학명을 알아서 무엇 하겠는가? 도깨비풀은 도깨비 뿔보다 한술 더 떠서 뿔에 미늘*을 추가하였다.

미국의 〈파퓰러 사이언스Popular Science〉지가 세기를 마감하면서 인류가 고안한 일곱 가지 발명품을 발표한 적이 있다. 이 업적에는 스위스 산촌의 강아지 이름인 '벨크로Velcro'가 들어가 있다. 우리가 '찍찍이'라 부르는 벨크로는 가방이든 옷이든 동여매고 붙이는 곳엔 어디든 따라다닌다. 강아지 엉덩이 털에 묻어 온 까끄라기 풀씨 하나가

● 미늘

+와 -, 양력과 항력, 포지티브 포스와 네거티브 포스로 양분되는 상대성 속에서 한쪽을 버리고 다른 한쪽만을 택하는, 다시 말해 들어가기만 하고 빠질 줄 모르는 인색함과 잔인함을 지닌 개념이다. 낱알이 땅에 떨어져 뿌리를 내리고 발아되는 것은 파고들어갈 줄만 아는 까끄라기의 지독함이다. 우리는 낱알 크기의 3배 깊이만큼 땅을 파서 파종한다고 배워왔지만, 자연은 혼자서도 잘한다.

도깨비풀의 큰 뿔 두 개를 보면 황소 뿔처럼 불끈 솟아 있고 낚싯바늘처럼 생긴 미늘이 서로 다른 각도로 틀어져 있다. 천지각天地角(쇠뿔이 하나는 하늘 쪽을, 다른 하나는 땅을 향하는 어긋난 형태를 일컬음)과 흡사하다. 몸통을 둘러싼 작은 가시들 역시 서로 다른 방향으로 가시차례를 만들고 있다. 그러고 보면 벨크로도 도깨비풀에 미치기엔 아직 멀었단 생각이다.

『코란』에서는 "자연은 잠시 빌리는 것"이라고 한다. 자연의 생각을 빌리는 것은 에너지불변의법칙이고 바이오닉스 디자인의 처음과 끝일 것이다.

도깨비풀은 두 종류가 있다. 무서운 수류탄처럼 생긴 것과 말라비틀어진 연꽃처럼 생긴 것. 이것들은 왜 그리도 끈질길까? 한번 붙으면 좀처럼 떨어지질 않으니 말이다. 그 해답은 바로 번식이다. 더 넓은 지역까지 자신의 씨앗을 번식시키려는 욕구를 동물의 털에 붙어 해소하고 있는 것이다. 민들레가 홀씨 되어 날아가는 것도 같은 이유이다. 지구상의 모든 생물이 보다 많이, 널리 번식하려는 본능을 갖고 태어난다. 사람도 그렇지 않은가?

도깨비풀을 반 토막 내면 씨앗이 보인다. 자세히 보면 도깨비풀의 바늘 끝이 서로 다른 방향을 향하고 있어 어떠한 상황에서도 잘 붙고 좀처럼 떨어지지 않게 되어 있다. 바늘의 전체적인 배열 또한 나선을 따라 균일하게 되어 있어 최적의 진드기 효과를 준다.

가져다준 지혜로운 선물인 것이다. 이 지혜로움이 훗날에는 낚싯바늘이 되어 고기를 잡았고, 급기야는 포경선 갑판 위의 흉물스러운 작살이 되기도 했다.

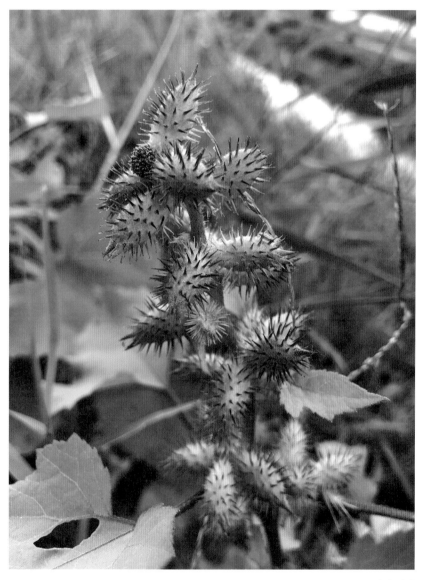

도꼬마리 열매

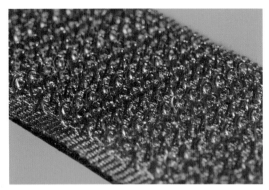

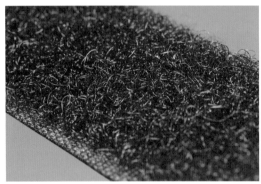

'벨크로'는 스위스 산촌의 어느 강아지 이름이었다는 설이 있다.

주인과 함께 산책을 나갔다 오면 벨크로의 털에 자꾸 도깨비풀이 붙어 있는 것이었다.

벨크로에게 붙은 도깨비풀의 원리를 연구한 주인이 일명 '찍찍이'를 만들었고,

이 강아지의 이름을 따서 요즘에도 '벨크로 테이프'라는 단어가 통용되고 있다.

벨크로는 프랑스어 벨루어(벨벳)와 크로셰(고리)를 합성한 단어라는 의견도 있다.

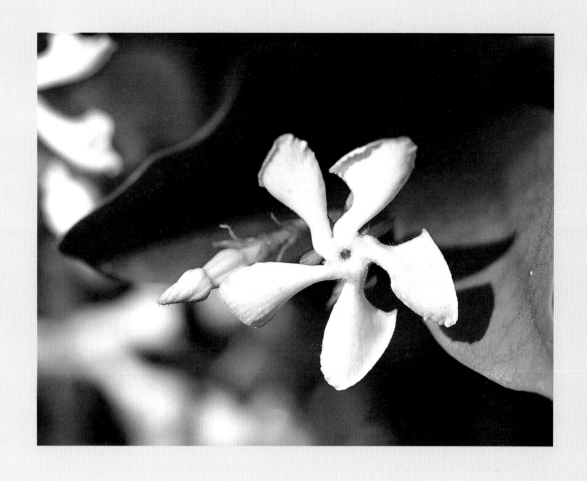

翔, 머리빗인가,
날갯죽지인가?

5~6월에 피는 향기 좋은 마삭줄.
꽃받침과 꽃잎이 5개로 갈라져 있어 바람개비나 헬리콥터의 프로펠러를 연상시킨다.

Radius
radius

○ Drehachse
 axis of rotation

△ Schwerpunkt
 center of gravity

단풍나무 열매의 회전 원리

羽, 날개 우.

이것은 얼추 어림잡아 날개 쪽에 가깝다. 상형문자, 디자인으로 따지면 어의적語義的 디자인에 해당하는 깃털을 가리키는 말이기 때문이다. 열매를 구분할 때 나는 것으로 분류되는 팔랑개비 꼴의 열매가 있다. 날개를 가진 열매의 대표인 단풍나무. 어린 시절 깊고 깊은 학교 우물은 이 팔랑개비 열매가 가장 오래 맴을 도는 무풍지대였다. 깊은 어둠 속으로 반짝이며 사라지는 헬리콥터, 잠자리, 아쉬움. 이것 말고 또 다른 나는 놈이 있다. 동요의 한 구절 '민들레 꽃씨가 바람에 흩날리듯'으로 이어지는 '페더웨이트 디자인Featherweight design'의 상징인 나는 씨앗, 손바닥에 간신히 올려놓으면 체온 열기만으로도 떠오르는 깃. 둘 다 아름다운 비행을 한다. 하나는 회전운동으로, 다른 하나는 깃의 가벼움으로 기류를 탄다. 'If I were a bird, I'll fly', 가정법에 으레 빠지지 않는 눈에 익은 문구. 날고 싶다고 날아다니는 씨를 사람이 탈 수 있을 만큼 확대한다면? 물체가 두 배로 커지면 무게는 8배 증가한다는 물리物理에 이내 생각이 가로막히고 만다. 그러나 칭찬받을 인간의 지혜는 8배 증가의 문제를 풀지 않았는가?

12m를 36초간 난 것을 시작으로 날고자 하는 꿈을 펼치기 시작한 지 이제 겨우 100년을 넘겼다. 그러나 팔랑개비 열매는 지구 나이 46억 년 동안 쉬지 않고 진화를 거듭했다.

우연인지 몰라도 어릴 적 어머니들은 김을 재울 때 꿩이나 매의 날갯죽지를 붓처럼 사용했다. 그 날개조차도 팔랑개비 열매를 닮은 것을 보면 무언가 공통점이 스며 있다. 공기역학의 최적의 단면도, 비행체 날개의 단면도 모두 한 울타리 안에 있다.

언젠가 런던 북쪽의 햇필드 폴리테크닉Hatfield Polytechnic 교육기관의 오래된 윈드 터널Wind Tunnel을 본 적이 있다. 단풍나무 열매가 쌓여 있듯이 2차대전 당시의 시험용 목재 프로펠러가 여기저기 눈에 띄었다. 유선형 디자인(Streamlined design)이 지배하던 1930년대, 잎사귀 네 개짜리 프로펠러를 매어 단 열차가 철로 위를 달렸

마삭줄과 흡사한 모습의 배의 스크루

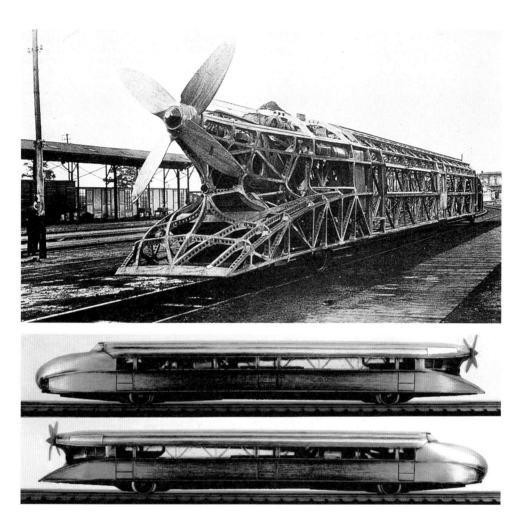

체펠린Zeppelin 기차(1930).
기차 뒷부분에 프로펠러가 달려 있다.

다. 가벼운 금속재와 물푸레나무로 이루어진 가볍고 튼튼한 구조의 꿈의 열차였으나 실험 디자인(Experimental design)으로 끝나고 말았다.

이렇게 작은 열매는 궤도를 달리는 열차의 새로운 시도를 시작으로 장거리 항해 선박의 스크루로, 날개 길이(span) 50m의 대형 화물기의 날개로, 작게는 초박형 컴퓨터의 냉각 날개로 제 모습을 유지하고 있다.

프로펠러 비행기에서 좌우 번갈아 시동을 걸면 승무원은 승객들 몸맵시(몸무게)를 살핀 후 이리저리 손가락질하며 자리를 바꾸게 해서 균형을 잡고 이륙 신호를 보낸다. 비행기가 이륙한다. 가슴을 때리는 소음. 곤두박질. 그러나 프로펠러 비행기는 시내버스보다도 안전하다고 한다. 진정한 아날로그의 생명이다.

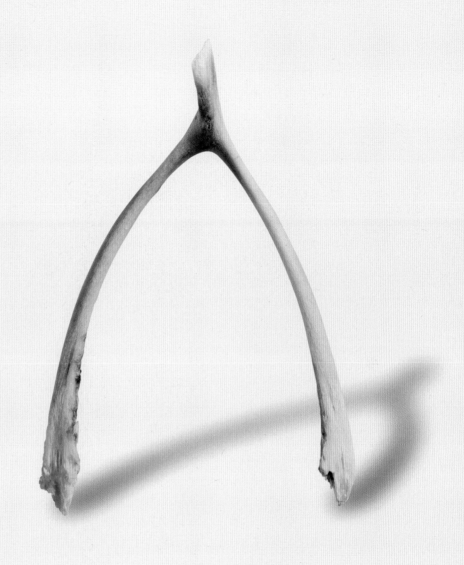

소원 성취 뼈

창사골(furcula)을 가리키는 위시본wishbone은 새의 흉골 앞에 두 갈래로 난 뼈로,
식사 후 접시에 남은 이 뼈를 두 사람이 서로 잡아당겨 긴 쪽을 얻은 사람이 소원을 성취한다는 데에서 유래한다.

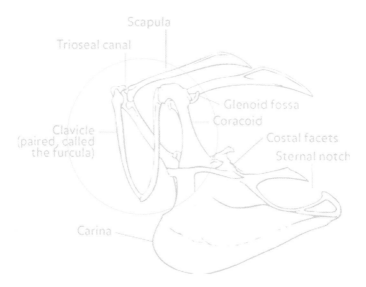

Scapula

Trioseal canal

Glenoid fossa

Coracoid

Clavicle
(paired, called
the furcula)

Costal facets

Sternal notch

Carina

"봐, 직선이 없잖아. 묘한 곡선으로 되어 있다고. 컴퍼스와 삼각자로 그릴 수 있는 게 하나도 없어. 이게 골반인데 이리로 들어가서 이렇게 움직이지. 베어링이지 베어링. 그런데 원이 아니잖아. 이게 바로 신비야. 피를 뭐가 만드는지 알아? 필요량의 피를 만들라고 신장에 신호를 보내는 게 바로 뼈야."

정형외과 김 박사님은 책상 옆 쇼핑백에서 덜그럭 소리와 함께 고관절 뼈를 꺼내서 이런저런 설명을 하셨다.

뼈대 있는 집안, 골수에 사무치고, 골격을 이루고, 뼈를 깎는 고통……. 모두 뼈를 빗댄 흔한 표현이다.

뼈에는 두 종류가 있는 듯하다.

하나는 모양의 지탱을 위한 구조적인 것, 다른 하나는 신경이나 심장, 뇌와 같은 중요 부분을 보호하는 갑옷 같은 기능을 하는 것. 그러고 보면 뼈는 형形을 이루는 기본이라고 할 수 있다. 운송 수단의 구조도 이와 매우 비슷하다. 무거운 화물을 싣거나 힘을 요하는 구조에는 꼭 프레임이 있고, 승객을 보호하기 위해서는 모노코크Monocoque라는 셸shell 구조가 있다. 프레임 타입은 구조이며, 셸 타입은 갑옷인 셈이다.

자동차 구조를 이것저것 들추다보면 으레 위시본 또는 더블 위시본과 마주치게 된다. 위시본? 소원을 비는 뼈?

식사 후 접시에 남은 이 뼈를 두 사람이 서로 당겨 긴 것을 얻은 사람이 소원을 성취한다는 뼈이다. 삼계탕을 알뜰히 발라 먹다보면 가슴, 날개가 시작되는 곳에 균형이라도 잡아주듯 '새총' 모양이기도 하고 '부메랑' 같기도 한 뼈를 찾을 수 있다. 사람으로 말하면 가슴과 팔뼈를 이어주는 목 아래 툭 튀어나온 쇄골과 기능이 흡사하다. 이것이 위시본이다. 손끝으로 만지작거리면 작은 뼈의 단면 구성이 신비롭게 느껴진다. 자동차에는 동력전달장치와 함께 차체와 바퀴를 잡아주는 현가장치(서스펜션)가 위아래로 두 곳에 있으니 더블 위시본이다. F1 레이싱카의 전형典型으로 되어

있는 구조이다.

그렇다면 갑옷의 역할을 하는 셸 구조는?

셸 구조의 대표적인 예로는 머리뼈 구조를 따를 것이 없다. 중요 부분을 뼛속에 보호하고 눈, 코, 입과 같이 필요 부분은 최소화하여 열어준다. 만일의 경우를 대비해서 필요 부분의 주변은 더욱 강하게 보강하고 있다. 그래도 만일의 경우가 발생하면 전체 파손보다 부분 파손으로 유도하기 위해 분할선을 만들고, 분할된 서로의 관계는 어느 방향으로부터 오는 충격도 분산하거나 흡수하도록 디자인되었다.

사진의 짐승 머리뼈의 길이와 폭의 비율은 1.618:1에 근접한다. 이것은 우연일까?

$154.6 \div 95.7 = 1.61\cdots\cdots$

인체도 짐승도 모두 황금분할 선상에 놓여 있으니 필연이지 않은가?

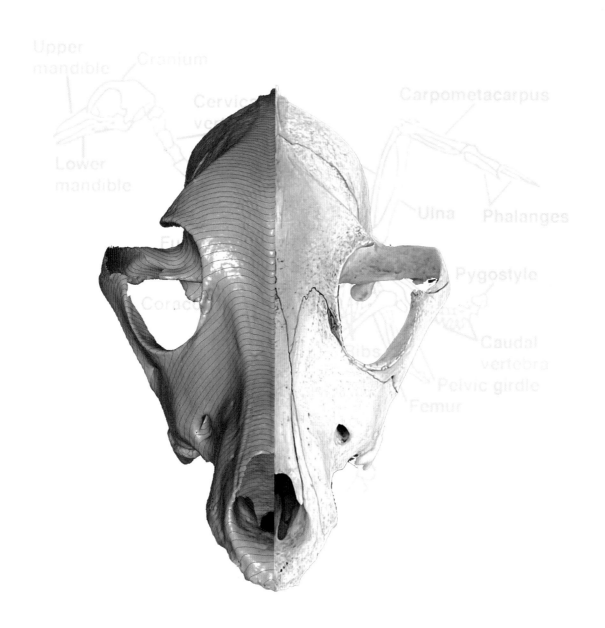

위 짐승의 머리뼈는 길이 154.6, 폭 95.7로 황금비율을 이룬다.

위시본이 위아래 더블로 A형태인 더블 위시본 서스펜션은 부드러운 승차감을 중시하는
고급 승용차를 비롯해서 거친 운전을 하는 F1 등의 레이싱카에 이르기까지 폭넓게 이용되고 있다.
안정성이 좋고, 캠버와 트레드의 변화가 적기 때문에 조정 안정성도 좋아진다.
또 이 서스펜션을 채용하면 바디 디자인, 특히 보닛을 낮게 할 수 있다.
구조가 복잡해서 가격이 높고 장착 스페이스를 많이 차지한다는 결점이 있지만,
설계에 자유로움이 있기 때문에 단점을 여러 각도에서 보완한 변형 더블 위시본을 채용하는 등
대응책을 취하고 있다.

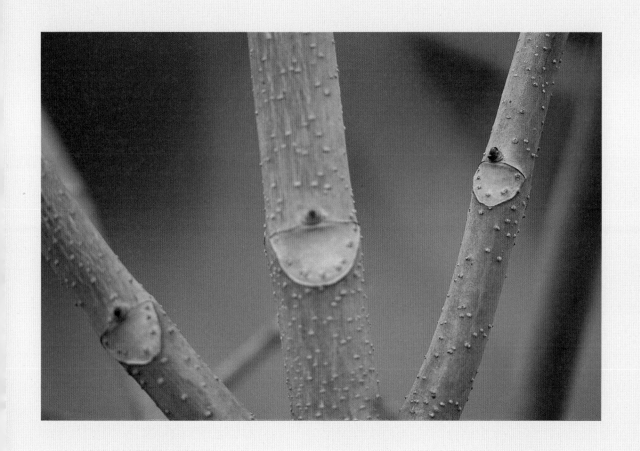

웃는 나무

잎사귀가 떨어진 나뭇가지의 눈과 눈을 연결하면 나선형이 된다.
모든 잎사귀가 골고루 햇볕을 받을 수 있도록, 형님 먼지 아우 먼지 서로서로 양보하며
비껴 자라기 때문이다. 이러한 이치에서 나사가 탄생하고 용수철이 만들어졌다.

개학 첫날 창밖의 짙푸른 나무 잎사귀들을 바라보며 시공을 초월하는 한숨을 쉬어 본 적이 있다. 언제나 저 잎사귀들이 다 떨어질까? 손가락을 꼽아보아도 도무지 헤아려지지 않았다. 더구나 낙엽이 지고 나서도 한참을 더 기다려야 겨울방학이 시작되니……. 보고 싶은 어머니 생각에 시간은 더욱 느리게만 갔다.

잎사귀가 다 떨어진 겨울 산, 봄보다 더 깊은 향기가 맡아지고 여름보다 더 많은 것이 보인다. 나뭇가지 사이로 햇살이 칼날처럼 파고들고 굴뚝새가 떼 지어 뜨개질하듯 날아다닌다.

감춰졌던 벌집, 새 둥지들이 드문드문 보이고.

어! 가시나무엔 왜 새집이 없지? 찔릴까봐?

이런저런 숲속 살림살이들이 많이 보이고 이 생각 저 생각들이 생각의 실마리를 풀어주는 겨울 산은 혼자 가야 제맛이 난다. 웃는 얼굴이 많기 때문이다. 잎사귀가 떨어진 자리는 모두 웃음이 차지하게 된다. 산 초입에 오동나무, 참죽나무, 엄나무, 자귀나무…….

어쩐지 초입에 있는 나무들의 웃는 입이 더 크고 산등성을 오를수록 입이 작아진다. 아마도 잎사귀가 클수록 웃음도 커지나보다.

불길한 먹구름 아래서 절규하는 딱한 표정이 나무에겐 없다. 온통 웃음뿐이다.

피에로의 빅 스마일에서도, 〈사랑방 손님과 어머니〉의 잔잔한 웃음에서도, 훈목다방 김 마담의 파안대소에서도 나무의 웃음을 떠올리곤 했다.

선생님께서는 살신성인의 희생정신을 가르치면서 나무는 도낏자루가 되어 자신을 자르는 연장이 된다는 예를 드셨다. 한참이 지난 지금까지도 참 잘못된 비유였다는 생각이 남아 있다.

나무에겐 눈도 있다. 웃는 입 위에 반드시 눈이 있다.

버들강아지 눈 뜨고, 나뭇가지 눈 텄다는 표현은 이를 두고 한 것이 아닐까.

나무의 눈은 영양 상태에 따라 겨우내 잎눈이 되거나 꽃눈으로 분화分化되어, 가지

로 자라거나 꽃이 되어 나이를 먹는다.

잎차례를 짚어보자.

첫번째가 동쪽을 보고 웃으면 두번째는 북서쪽을, 세번째는 남쪽을, 다음은 북동쪽을……, 또 서쪽을.

누가 만들어준 차례일까?

형, 아우가 서로서로 조금씩 양보하여 햇볕을 나눠 갖는 질서, 이 질서를 보며 인간은 나사를 만들었다. 무거운 배를 뭍으로 끌어올리고, 단단한 곳을 파고들고, 탑을 만들고, 용수철을 만들고, 자동차를 들어올리고.

어려움의 매듭을 풀게 해준 나무.

좋은 놈, 나쁜 놈, 좋은 나라, 나쁜 나라 편을 갈라도 나무 나라엔 좋은 놈뿐이다.

표정이 있고 생명의 물이 흐르는 나무, 늘 웃고 있다.

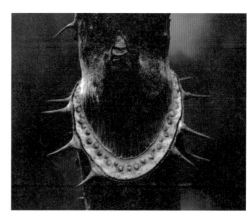

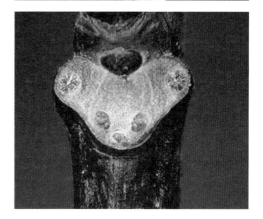

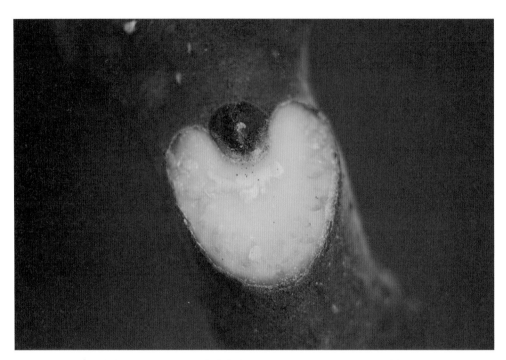

잎사귀가 떨어진 자리에는 피에로의 웃음, 김 마담의 웃음, 또 하트와도 같은 모습이 있어
산을 오르는 이의 기분을 좋게 한다. 잎사귀가 클수록 웃는 모습도 크다.

조화로운 결

부석사의 오래된 나무 기둥. 나무는 살아 100년, 죽어 1000년, 그 향기를 오래도록 남긴다.
나무의 결은 굽이굽이 상처를 감싸고 어디에도 거스름 없는 흐름이다.

갑자기 길섶이 어수선해진다.

나뭇잎, 풀잎이 흔들리고, 강물 위에 간장 종지 모양이 여기저기 만들어지기 시작하고, 흙길에 먼지가 일고, 흙냄새가 원기소(콩가루 냄새가 나는 어린이 영양제) 냄새가 되어 어쭙잖았던 학교 공부의 지루함을 떨치게 한다.

소낙비!

유리구슬만한 빗방울이 머리통을 때린다.

홀랑 벗어 옷가지를 책 보따리와 함께 떡갈나무 잎사귀 아래 감추고 강물로 뛰어들면 물살 모양과 달리 물속은 따뜻함으로 가득하다.

아랫입술까지 차는 강물에 서서 물 아래쪽을 바라보면 넘실넘실 물결이 많기도 하다. 같은 자리, 같은 물결이 같지가 않고, 이놈이 치면 저놈이 가고……. 떠내려가는 검부러기는 지루한 줄 모르겠다.

갑자기 발밑이 간지럽다.

속 물결이 뒤꿈치 아래를 휘감으며 파내려가고 하얀 모래 알갱이들의 움직임이 물결을 따른다.

모래알이 그리는 흐름은 모랫결, 물이 그리는 것은 물결. 물결이 파고드는 뒤꿈치 한 홉짜리 웅덩이로 나는 이내 쓰러지고 만다.

머릿결, 비단결, 바람결, 꿈결…….

자라고, 흐르고, 밀리고, 떠내려가는 곳엔 결이 있게 마련이고, 흔적으로 남는 결도 있지만 사라지는 결이 더 많은 듯싶다.

결은 거스름이 없고 부러짐이 없고 억지가 없다.

하늘 향해 두 팔 벌린 나무에도 결이 있다.

나이를 먹을수록 선명하고 골이 깊은 조각 작품이다. 어린나무의 결은 아기 속살처럼 매끄럽기만 하고 오래된 나무의 결일수록 노인의 주름처럼 더욱 조화롭다.

나이테 얘기도, 무늬 얘기도 아니다.

서해안 갯벌과 물의 조화. 서로에게 영향을 주는 결.
서해안에 펼쳐진 갯벌에서도 자연스럽게 들락날락하는 바닷물이 만들어낸 조화로운 결의 풍경을 접할 수 있다.

껍질을 벗겨낸 속살의 피부, 물관부, 부름켜 어디에 상관하는 것일까?

물을 끌어올려 나뭇가지에 나누어 주는 것이 저리도 힘들어서일까?

그것도 모르고 반들거리는 어린 끝 가지는 비틀기만 하여도 호드기(버들피리)가 되는 호강을 누리고…….

손금이 제각기 다르듯 나뭇결도 제각각이다.

결은 서로 같은 것이 없는 다양함의 숨결로 이어지나보다.

우리 모두가 머물다 갈 21세기, 뭇사람들이 자연스러운 곡선이 지배하고 인위적인 직선이 쇠퇴할 것이란 얘기들을 하고 있다. 그래서인가 건축에서 패션에서 디자인 주변에서 'eco-friendly'란 말을 자주 만나게 된다. 거슬러서 무디어지지 않는 '결'에서 그 흐름을 찾을 수도 있을 것이다.

옥수수밭에도, 갈대숲에도, 새들의 날갯짓에도, 무심한 바람결에도 결은 우리를 둘러싸고 있다.

삼삼오오

향기 좋은 방동사니.
삼각에서 뻗어 나와 삼각으로 자라고, 그 속에서는 꽃들도 삼각으로 피어난다.

사마귀의 삼각형 얼굴

내 오랜 친구 중에 방동사니란 놈이 있다. 어릴 적 내가 나이 먹는 것을 지켜보아 준 오랜 벗이다. 내가 가는 곳 어디든 따라다니고 어떤 때는 먼저 와서 기다리기도 한다. 여름방학 숙제인 식물채집을 할 때면 여지없이 따라다니며 책갈피에 끼우고, 맷돌로 누르고, 다듬잇돌로 누르고 별짓을 다해도 납작 눌러지지 않는 모질고 모진 친구이다.

엄지발가락으로 모래밭에 앞산 그리듯 삼각형을 그린다. 양팔을 양 꼭짓점에 펼쳐놓고 눈은 나머지 꼭지를 바라보며 양발을 오므려 힘껏 바닥을 차올리면 산, 구름, 미루나무가 거꾸로 뒤집히며 새로운 세상이 보인다.

지구를 들어올렸다. 한글보다도 먼저 깨친 물구나무서기, 바로 삼각형의 힘이다. 내 친구 방동사니도 삼각형이다. 외줄기 삼각형 길고 긴 기둥 위에 이파리 3개로 망루를 틀고 그 위에 꽃을 피워 1000개가 넘는 씨를 사방으로 뿌려대니 온 천지가 방동사니 천국일 수밖에.

모진 풍파에도 꺾이지 않는 삼각기둥의 견고함과 유연함. 산티아고 칼라트라바 Santiago Calatrava가 디자인한 바르셀로나 몬주익 언덕의 안테나를 보면서 방동사니만은 못하단 생각을 했었다.

옛날 디딜방아도, 콩나물시루를 받치던 틀도, 쌀을 일던 조리도, 삼태기도, 키도 모두 삼각형이다. 한군데 자리잡은 터주(터主)는 정삼각이고, 손에 의해 움직이는 것들은 힘의 분배를 위해 이등변삼각형의 원리를 슬기롭게 담고 있다.

오각형 그릴 수 있어? 누구도 이 질문에 눈을 맞추지 않는다. 호떡을 베어 먹어 별 모양 떡으로 만드는 기술은 있어도 오각형을 그리기엔 무리가 따른다. 누가 ☆을 별이라고 했나? 누구나 그리는 오각의 별이지만 내각이 108도, 12개가 모이면 구체가 되기엔 매우 난처하다.

나팔처럼 생겼다고 나팔꽃, 아침에 핀다고 조안朝顔, 모닝글로리morning glory.
별을 잘 그리는, 별에 가까운 꽃이다.

도라지 담뱃갑에 쓰여 있던 벌룬플라워Balloon Flower, 꽃의 완성보다는 봉오리를 지칭한 성급한 이름 짓기. 심심산천의 백도라지도 우리에겐 친근한 꽃이다.

봉오리에 그려진 3차원의 오각형, 어찌 이렇게도 구조적으로 잘 그렸나. 옛 크라이슬러 마크가 여기서 왔었나보다.

5개의 각은 서구 문화에서 안정과 강인한 구조로 자리를 잡아왔다. 태양 신앙의 상징 오벨리스크Obelisk도 펜타곤Pentagon도…….

닭발, 오리발, 사람의 발도 모두 5개의 각 속에 들어와 있다. 움직이는 것이 땅을 얻기에는 오각이 황금의 각인가보다. 보통 4개이던 의자의 다리는 안정적인 회전을 위해 1개가 추가되어 불가사리의 모양을 하게 되었다.

BC 300년의 유클리드기하학, 지구 나이 46억 년, 입에 달고 다니는 지속 가능성(sustainability), 자연은 진화의 지속으로 그들의 기하학을 다듬어왔다.

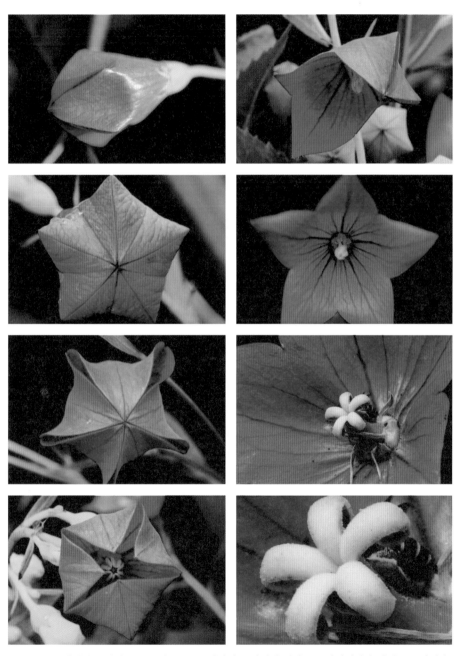

오각형의 도라지 꽃봉오리. 누구도 정확히 그려내기 어려운 오각형이지만 자연은 그려낸다.

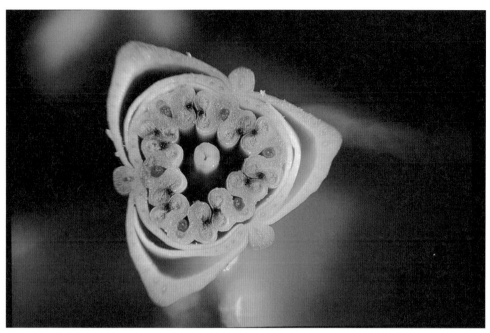

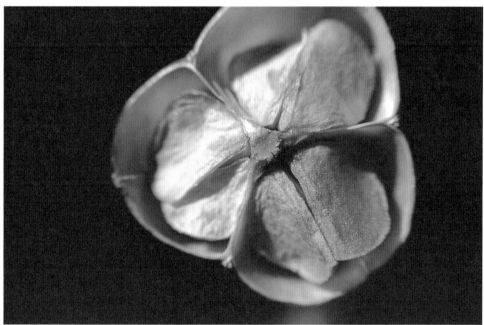

백합의 씨방을 자르면 그 단면은 정삼각형의 모양을 하고 있다.
오각형과 마찬가지로 각 면이 같은 정삼각형을 그리기란 여간 어려운 것이 아니다.

산티아고 칼라트라바가 디자인한 바르셀로나 몬주익 언덕의 안테나

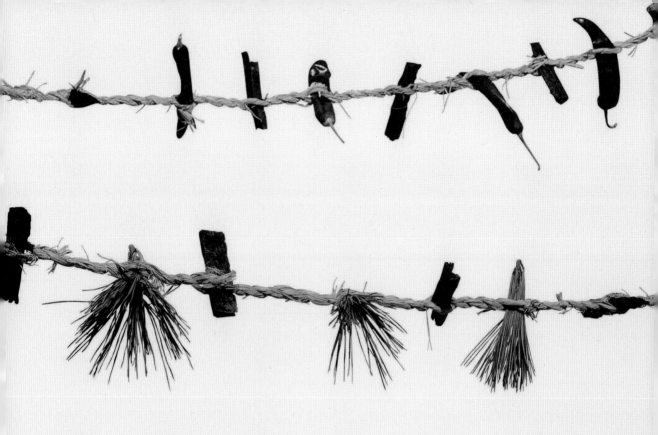

쩨쩨한 참새 사냥꾼

아기가 탄생한 것을 알리고 악귀를 쫓기 위해 문 앞에 내걸었던 새끼줄.
아들일 경우에는 고추를, 딸일 경우에는 숯을 매달았다.

빨간 찔레 열매 덩굴 속을 뜨개질하는 작은 새, 참새.

먹을 것이 얼마나 된다고…….

쩨쩨한 참새 사냥꾼.

그러나 허리춤을 내려다보면 그 생각의 깊이에 존경스럽기까지 하다. 어떻게 그런 생각을 했을까? 두 뼘 정도의 새끼줄이 허리띠에 묶여 늘어져 있고 눈 감은 참새들의 목이 나선을 따라 새끼줄 틈새로 끼워져 있다. 죽은 체하는 거미 모양새의 웅크린 참새 다리가 가련해 보인다.

함안 곶감.

황산벌 근처의 감나무는 해거리*를 하지 않는단다. 감만 따지 않고 가지까지 함께 자르기 때문이란다. 자른 가지는 감꼭지 끝에 T자로 남아 새끼줄 갈래 틈새에 끼워져 빠지지 않는 고리가 된다. 줄 따라 꿰어진 곶감은 나선을 따라 서로에게 주거니 받거니 빛을 할애하고 덕장**의 공간을 절약하는 상부상조의 예를 갖춘다. 서로 배려하며 비껴 자라는 나무의 가지차례에서 얻어낸 생각이 아닐까.

새끼줄.

볏짚 두 가닥과 양손이 빚는 조화로움이다.

양 갈래를 하나로 꼬아주고, 균형을 잡고, 모자란 가닥에 짚을 먹여주고, 두께를 조절하고, 어느 것 하나도 순서 매기기 힘든 한순간의 작업이다.

고대인들은 풀잎을 꼬아 협곡에 다리를 만드는 지혜로 그들의 난관을 극복했다. 오늘날의 현수교***는 그 원리에서 새끼줄 다리의 한계를 뛰어넘지 못하고 있지 않은가.

줄은 때로 생존을 결정하는 동아줄이 되기도 한다.

줄과 줄을 결속하는 매듭의 엇갈림 하나가 옥황상제에게 올라가게도 하고 수수밭에 호랑이 피를 남기기도 하니.

● 해거리
과일나무는 한 해에 많은 열매를 맺고 그다음 해에는 열매를 많이 맺지도 않고 맛도 없기 때문에 일정 기간 동안 작물 재배를 하지 않고 쉬게 하는 일

●● 덕장
곶감이나 생선 따위를 말리기 위해 덕을 매어놓은 곳, 또는 그 덕

●●● 현수교懸垂橋
샌프란시스코 금문교처럼 줄을 걸어 당겨서 만든 다리

새끼줄로 만든 현수교

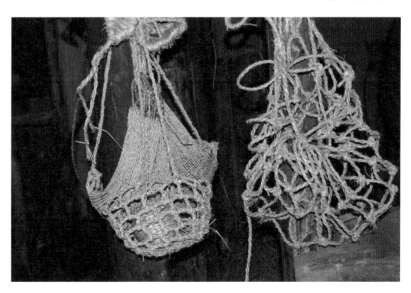

새끼줄로 만든 망태. 물건을 담아 들거나 어깨에 메고 다닐 수 있도록 만든다.
주로 가는 새끼나 노 따위로 엮거나 그물처럼 떠서 성기게 만든다.

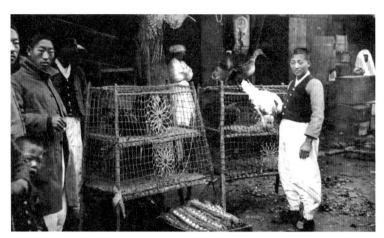

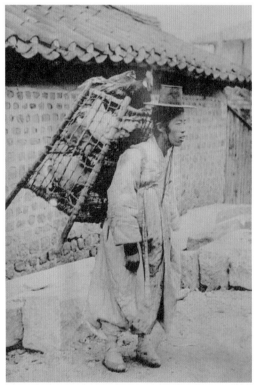

장날 풍경. 지게 위 오리.
줄 하나로 열고 닫을 수 있도록 만들어졌다.

볏짚은 우리에게 주식을 제공한 것 이상으로 두껍게 우리를 둘러싸왔으며 이것으로부터 파생된 고리를 찾는다면 열기낚시 열기 열리듯* 꼬리에 꼬리를 물 것이다.

아기가 태어나면 알림과 방역, 악귀 퇴치를 위해 왼새끼(왼쪽으로 꼰 새끼)를 꼬아 솔가지, 숯, 고추의 조합으로 딸·아들을 알렸다.

어리.**

베스트 디자인!

에코 프렌들리 디자인!

시골 장날 닭 장수 지게 위 닭장 속에 갇혀 있는 닭.

닭장 위에서 유유자적 두리번거리는 오리.

흑백사진에 억지로 채색한 조끼 차림의 찌푸린 얼굴.

등장인물이 모두 무대 뒤로 사라진 지 백 년이 훨씬 넘은 사진. 닭을 팔아 무얼 사셨을까?

어? 그런데 닭장이 왜 이래!

문도 없고, 고리도 없고, 경첩도 없고, 오로지 새끼줄뿐이니. 손가락으로 좌우로 늘리면 열리고, 줄을 당기면 오므려져 닫히고…… 21세기는 단순함이 지배한다는데 우리 선조들은 너무 일찍 깨어 있었나보다.

해체적 디자인(Deconstruction design).

우리를 이끌어갈, 편하게 할 디자인의 길이다.

● 열기낚시 열기 열리듯
열기는 동해안에서 잡히는 빨간 물고기로, 볼락이라고도 부른다. 열기를 낚으면 낚싯줄 하나에 여러 마리가 줄줄이 매달려 나온다.

●●어리
닭을 넣어 팔러 다닐 수 있도록 새끼줄을 이용해 만든 닭장 비슷한 물건이다.

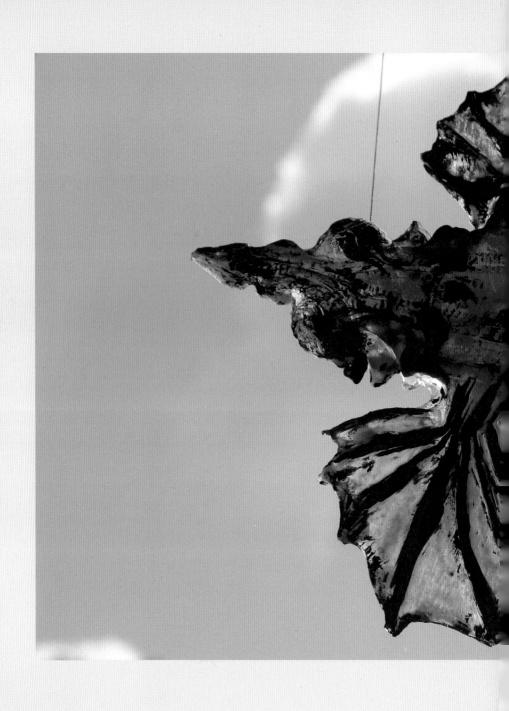

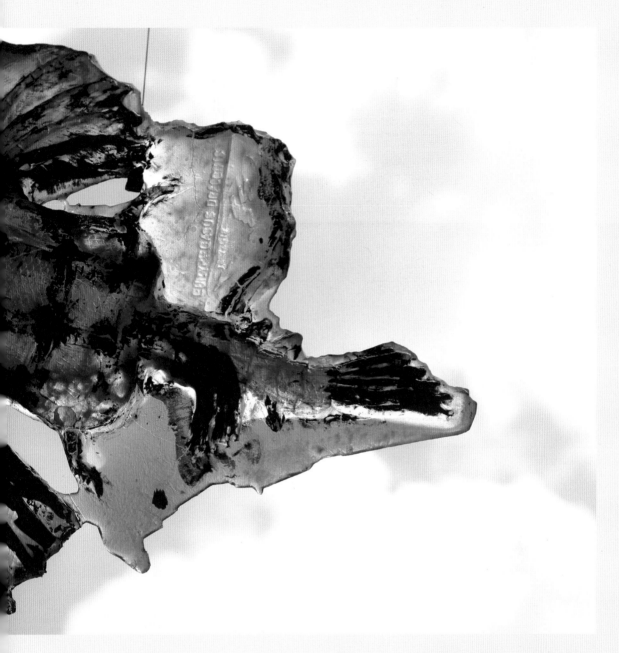

쪽빛 하늘
쪽빛 바다

'사라진 물고기(Lost fish)'의 유리 작품

땡볕 아래 강물에서 날뛰다보면 덜 익은 참외도 꿀맛이다.

갑자기 배 속이 뒤숭숭해지며 천둥이 친다.

급한 김에 풀밭에 뛰어들어 간신히 아랫도리만 움츠리고 일 아닌 일을 보고 나면 뒷일이 걱정스러워진다. 둘러보아도 넉넉한 잎사귀라고는 찾을 수가 없다. 기껏 보이는 것은 칼날 같은 갈댓잎, 펼친 그림을 만들 수 없는 좁쌀 알갱이 같은 쑥.

욕심을 가라앉히고 그런대로 써볼 만한 것을 찾으면 버드나무 이파리처럼 넓은 것에는 아주 인색한 여뀌풀이 보인다. 누구라도 선택의 여지 없이 이 이파리를 손바닥에 가지런히 펼 수밖에…….

당랑재후!*

엉덩이에 불이 붙어 내 몸이 공중으로 치솟는다. 독초!

물로 뛰어들어도 열기가 식을 줄 모른다. 오뉴월에 불그스레한 낟알 같은 봉오리를 맺고 흰 꽃을 피우는 끈적끈적한 풀을 한 묶음 손에 쥐고 돌에 갈아 물에 풀면 물속 메기도 맥을 못 추고 흰 배를 하늘로 향한다.

물기 있는 곳 어디서건 쉽게 보이는 여뀌라는 잡초. 소도 풀을 뜯다 외면하는 쓸모없는 풀. 이 풀과 닮은 쪽에서 우리 선조들은 쪽빛을 얻어냈다. 가을 하늘을 빗대어 쪽빛 하늘, 푸른 물결을 빗대어 쪽빛 바다. '물고기 등처럼 푸른 하늘'보다 더 맑아 보인다.

쪽의 어디에서도 푸른색의 낌새는 찾을 수가 없다. 마디에도 잎자루에도 이파리에도 오히려 불그스레한 기운이 감도는 풀이다.

● 당랑재후螳螂在後
사마귀가 눈앞의 먹이에 앞발을 세우고 좋아할 때 정작 뒤에서 저를 노리는 황작이 있음을 모른다는 뜻이다. 즉 눈앞의 욕심에 눈이 어두워 장차 닥쳐올 큰 재앙을 알지 못함을 비유하여 이르는 말이다.

하고많은 색깔 중에서 푸른 장미를 만들지 못하는 것은 어디엔가 풀지 못하는 매듭이 있기 때문일 것이다. 청자靑瓷의 어려움과 같은 매듭일까?

청출어람靑出於藍.

푸른색은 쪽풀에서 나왔지만 쪽보다 더 푸르다는, 제자가 스

쪽빛 염색에 사용되는 쪽잎

승을 능가하여 보다 더 푸르러진다는 고사성어 한 토막이다.

푸르게 더 푸르게…….

붉은색은 얼마나 쉬운가.

봉숭아꽃으로 손톱에 물들이고, 감으로 황톳빛 물들이고. 쇠비름* 풀뿌리 잡고 '신랑 방에 불 켜라, 각시방에 불 켜라' 주문을 외며 훑어내리면 흰 뿌리가 빨개지고…….

우리에겐 빛깔을 얻는 것이 대수롭지 않은 생활의 한 부분이었다.

1856년 영국의 헨리 퍼킨Henry Perkin은 무연탄으로부터 키니네(말라리아 약)를 얻는 일에 몰두하던 중 아름다운 자줏빛을 만들어주는 찌꺼기를 발견했다. 이 찌꺼기가 세기에 획을 긋는 합성염색의 시대를 열었다는 모브**이다. 이렇게 이루어진 염료회사는 오늘날 회호스트Hoechst, 바스프BASF, 바이엘Bayer, 아그파Agfa, 치바가이기Ciba-Geigy로 확장되거나 분리되었다.

자줏빛, 무엇이 그리도 대단했기에…….

우리는 이미 방아풀에서 자줏빛을 염색해왔다. 타계하신 서양화가 이대원 은사님께서는 일본 밥상에 빠지지 않는 자주색 무절임이 상주 지방의 오래된 방아 염색이었다고 일러주신 적이 있다.

몇 해 전 가을, 강화도 논두렁에서 색다른 종류의 여뀌를 볼 수 있었다.

청동기시대 창끝처럼 잘생긴 잎사귀, 붉은색이 감도는 꽃무리, 뉘엿뉘엿 희미해지는 저녁노을 속에서 나를 소스라치게 놀라게 하는 것이 있었다.

노린재***다.

여뀌 잎사귀와 아주 닮아버린 노린재. 우연의 일치일까? 닮기도 힘든 모양인데. 서로 닮아 무엇인가를 상부상조하는

● 쇠비름
쇠비름과의 일년초로 생명력이 강하다. 길가나 밭에 저절로 나며 초여름부터 가을에 걸쳐 노란 꽃이 핀다. 쇠비름을 뽑아 바닥에 문지르면 흰색이던 뿌리가 빨갛게 변한다.

●● 모브Mauve
프랑스의 아름다운 자줏빛 꽃

●●● 노린재
노린잿과의 갑충류를 통틀어 이르는 말로 잡으면 고약한 냄새가 나는 액을 낸다.

여뀌 잎사귀와 닮은 노린재.
만지면 노린내가 난다고 해서 이름도 노린재다.

것일까?

사진기 속엔 흑백 필름뿐이고, 어둠 속에서 그나마 잘 나올까. 내일 다시 와야지.

다음 날 하늘은 쪽빛이고, 논두렁에 물도 빠지고, 바람도 없고…….

그놈은 거기 없었다.

퍼킨스 모브Perkin's Mauve로 염색된 실크 드레스

게 다리와 굴삭기

게는 한 쌍의 집게발과 네 쌍의 다리를 갖는다.
하나의 다리에는 다섯 마디가 있는데 제각각 360° 내에서 서로 다르게 움직인다.

원숭이가 게를 시켜 떡집 아이를 꼭 물게 하고 어머니가 우는 아이를 달래러 간 사이 떡을 훔쳐 나무 위로 달아났다. 게가 나누어 먹자고 사정해도 놀려대며 혼자 먹다가 느닷없이 불어온 바람에 떡을 떨어트리고 말았다. 게가 떡을 주워 굴속으로 도망가자 원숭이가 굴 앞에 내려와 조금만 달라고 통사정을 했으나 들은 체도 하지 않으니 궁둥이로 게의 굴을 막고는 방귀를 뀌었다. 바로 그때 게가 앞발로 원숭이의 궁둥이를 뜯어 원숭이의 궁둥이가 털이 없이 빨갛게 되었고 게의 앞발에는 아직도 원숭이 궁둥이 털이 그냥 붙어 있다고…….

몸뚱이 양옆으로 각각 다섯 개의 발이 있고, 원숭이의 궁둥이를 뜯은 발은 맨 앞쪽의 움직이지 않고 고정되어 있는 부동지不動指와 움직이는 가동지可動指로 이루어진 집게발이다.

"게 눈 감추듯 뚝딱 해치웠다."

흔히들 게를 그리라면 막대기에 사탕 꽂은 꼴로 눈을 그리고 그 아래 톱날을 그리고 몸뚱이를 그려나간다. 그러나 막대기 끝에 걸린 사탕 같은 눈을 마주치기란 그리 쉬운 일이 아니다. 인기척만 있으면 어느새 철옹성 같은 제집으로 쏙 들어가버리기 때문이다. 눈뿐만이 아니다. 몸통에 달린 모든 부속 기관들은 몸통 속에 그들의 자리를 만들어놓고 있다. 비비적거리는 서로의 발끼리도 움직이기 편하도록 자국을 만들어준다.

납작한 게 굴에 손을 넣어 잡아내려 하면 먼저 마주치는 것이 내 손가락과 게의 집게발이다. 무엇인가를 잡아 끄집어내야 하지만 잡을 '거리'가 전혀 없다. 내게 큰절이라도 올리듯 두 손을 앞으로 모으고 마빡에 밀착하고 있으니 말이다.

바닷속 가장 깊은 곳을 좋아한다는 게는 수압을 견디기 위해 체적을 최소화하여 납작하게 됐고, 단단한 갑옷을 걸치고 여기저기 산소를 분산하는 기술을 가지고 있다. 버린 게딱지를 다시 주워 상에 올린다. 치사하리만치 가느다란 발끝까지 소리 내어 빨다보면…….

어? 이놈 봐라!

마디가 제각각 따로 움직이네.

몸에 붙어 있는 것이 자리마디, 그다음이 긴마디, 발목마디, 앞마디, 발가락마디. 모두 다섯 마디. 제각각 360° 내에서 서로 다르게 움직인다.

$$360° \div 5 = 72°$$

그렇다면 72°씩 등분해서 움직이나?

입체 모양을 가공하는 수치 제어식 3차원 빌딩 기계라는 것이 있다. X, Y, Z 세 개 축으로 기계가 움직이며 가공하는 원리이다. 그러더니 얼마 안 있어 다섯 개의 축 (X, Y, Z, B, C)으로 이어져 구체를 가공하는 기술로 훌쩍 진보했다. 게 다리도 다섯 마디다. 다섯 축과 다섯 마디는 무슨 관계일까?

산허리를 자르는 굴삭기.

이리저리 관절을 꺾고 허리를 틀어가며 요리조리 잘도 헤쳐나간다. 품을 파는 인력에 비교조차 할 수 없을 정도로 감히 불편한 것이 보이지 않으나 다섯 마디 게 다리에 빗대보면 아직도 2차원에 머물러 있음을 알 수 있다.

머지않아 굴삭기의 마디마디가 같은 방향으로만 움직이는 습관이 고쳐질 것이란 것을 절지동물의 관습에 비추어 쉽게 예견할 수 있다.

지구가 멸망한다면 마지막까지 생존하는 것은?

이 질문의 답은 절지동물이란다.

돌변하는 환경에서도 넘어지지 않고, 자빠져도 코가 깨지지 않고. 위기를 쉽게 극복할 수 있는 힘은 바로 절지의 유연함.

마디마디 마디의 힘!

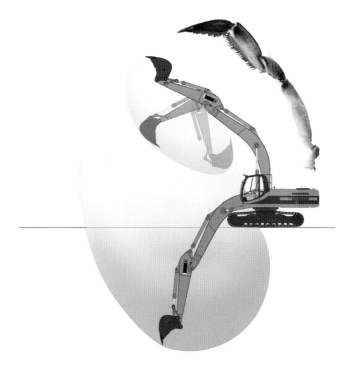

게의 마디마디가 따로 움직이듯 관절을 꺾으며 일하는 굴삭기.
현재 2차원에 머물러 있는 굴삭기의 미래는 게 다리를 통해 예견해볼 수 있다.

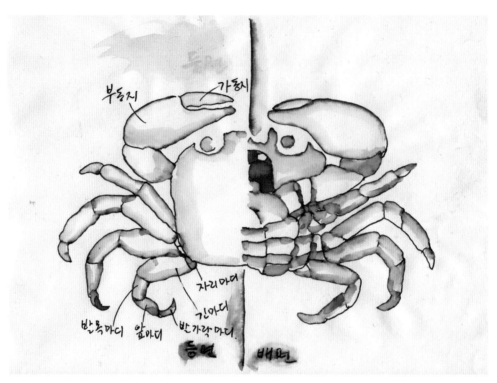

게의 등면과 배면 그림. 다리 좌우는 대칭이며 각각 다섯 개의 발이 있다.
집게발의 앞부분은 움직이지 않는 부동지와 움직이는 가동지로 이루어져 있다.

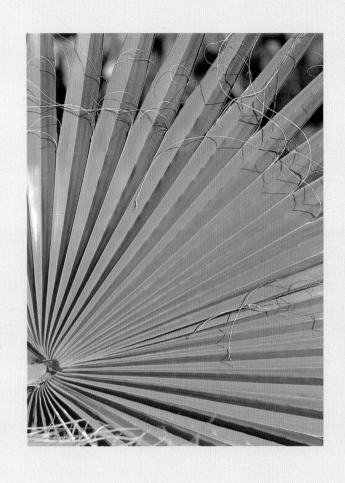

지그재그 고랑

팜트리 잎사귀.
부채의 골처럼 이어져 강한 강도를 자랑한다.

무섭다.

사박사박 발자국 소리,

어둠도 깊고 산도 깊은 원당암.

혼자 잠을 청하는 것도 쉽지 않은데 창호지 한 장 사이 방문 앞 인기척이 끊일 듯 끊이질 않는다.

일주문을 들어서지 않고 왼쪽으로 물을 건너 한참을 올라온 암자.

초저녁 아궁이에 불을 지핀 스님은 내일 다시 보자고 내려갔는데…….

누굴까?

내가 할 일이라고는 얄궂은 문고리 하나 걸어놓고 이불을 뒤집어쓰는 일뿐.

'사각사각.' 이번에는 속눈썹이 이불 홑청을 긁어낸다. 또 무섭다.

창호지가 하얗게 보일 때쯤에야 겨우 문고리를 풀고 밖으로 문을 밀었다.

눈이다!

이파리가 눈을 던진다.

산죽 이파리에 눈이 쌓이면 끝까지 버티어보고, 견디다 견디다 힘에 겨우면 이내 던져버리고, 다시 팔 벌려 눈송이를 모으고…… 다시 던져버리고.

스프링 백spring back 현상의 연속이다.

한 뼘 남짓 가냘픈 산죽 이파리는 한 주먹의 눈에도 꺾이지 않는다.

굿 샷!

픽! 총알처럼 튀어오른 골프공이 팜트리palm tree 잎사귀에 얻어맞고 풀이 죽는다. 그까짓 손바닥처럼 생긴 잎사귀를 뚫지 못하고.

주섬주섬 날갯죽지가 그려진 담뱃갑에서 안개에도 젖을 것 같은 엷은 사각형 종이를 꺼낸다. 대각선으로 살짝 접는 시늉을 하니 꼿꼿이 펴지고 담뱃가루의 무게를 거뜬히 이겨낸다. 한 귀퉁이에 침을 발라 도르르르……. 덜컹거리는 파리의 지하철 풍경이다.

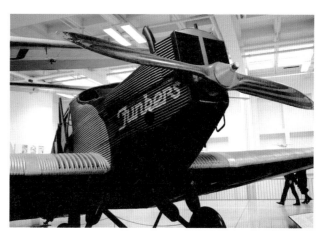

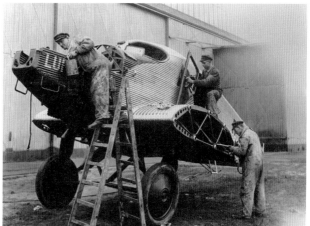

동체용 골판을 생산하는 모습

산죽, 팜트리, 담배 종이의 공통점은 무엇일까?

1929년, 라이트 형제의 최초 비행으로부터 26년이 되던 해 독일의 비행기 제조회사는 비행기가 일정한 고도에 오르면 동체가 외부 에너지를 이겨내지 못하고 찌그러지는 지나칠 수 없는 문제에 부딪히게 된다.

후고 융커스Hugo Junkers는 이 문제의 답을 부챗살 모양의 팜트리 잎사귀에서 찾았다. 지그재그로 골을 새긴 단면은 다른 물질의 도움 없이 강도를 최상의 조건으로 유지시켜준다. 해결사(trouble shooter)가 된 팜트리는 이내 융커스(Ju 52)의 동체에 모양을 빌려주게 되고, 기류 방향으로 접힌 절곡선은 공기역학의 항력을 개선해주고 어떠한 외부 에너지에도 끄떡없이 강성을 유지시켜주었다.

그래서 그렇게 수명이 긴 걸까?

지금도 프랑크푸르트공항에는 융커스가 있다. 전세기로 하늘을 날고 있으며, 그 특유의 절곡된 옷을 알루미늄 가방 회사에도 빌려주고, 이렇게 저렇게 잘도 살아가고 있다.

우리 철가방에도 골을 빌려주지.

그런데 사실 우리는 벌써부터 이걸 써먹고 있었다.

바로 밭고랑이다.

동서남북 어딘지 모를 때 고랑을 보면 남쪽이 보인다. 제한된 밭뙈기를 쓸모 있게 쓰고, 햇볕을 골고루 받게 하려고 고랑을 으레 동쪽과 서쪽으로 이었다.

밭고랑과 융커스 비행기.

우리는 그들보다 먼저, 아주 일찌감치 고랑 내고 살았고 폭포수 옆에서 고랑진 부챗살 펴고 풍류를 벗삼았다.

동에서 서로 이어지는 밭고랑.
단면적의 효율을 높이고 햇볕을 오래 쬐게 하기 위한 농부의 슬기.

강화도에서 본 옛 방앗간.
특별한 구조 없이도 원형을 유지할 수 있었던 이유는
함석판에 골을 넣었기 때문이다.

手, 毛 무슨 글씨지?

손 모양의 갈퀴.
낙엽 등을 긁어모으는 데 사용한다.

왼손, 오른손이지 뭐.

"한자는 상형문자인데 뻔하지." 어릴 적 내 생각이었다.

지금도 헷갈린다. 수도 없이 많은 날실과 씨실이 교차되어 촘촘히 짜여진 천조각. 그 사이를 비집고 색실을 매단 바늘이 들락날락 수繡를 놓는다.

첨단尖端의 뾰족함을 믿기에 용케도 바늘 끝은 실오라기 사이를 비집고 들어간다. 바늘도 용하지만 바늘을 잡고 있는 어머니의 손이 더 용하다. 실밥이 다 되어 새 실을 꿰려면 더욱 용하다.

살짝 침을 바른 실마리를 엄지와 검지로 도르르 말아 바늘 끝처럼 뾰족하게 만들고 이내 어머니의 눈은 사시가 되어 바늘귀에 초점을 맞추고 실 끝을 밀어넣는다. 양쪽 손의 힘이다. 어쩌다 바늘이 방바닥에 떨어지면 손가락에 침을 발라 들어올린다. 못하는 일이 없다.

"I'm all thumbs."

엄지손가락뿐이라서 서투르다는 영어 표현이다. 엄마도 있고 새끼도 있는 다섯 식구는 혼자서도 잘하지만 서로 도우면 슬기로움이 더욱 커진다. 당기고, 비틀고, 돌리고, 후벼 파고, 찌르고, 올리고, 내리고……. 모든 기능은 손이 기본이다. 말초신경이 모여 있기에 감성까지도 지배한다. 다섯 손가락 깨물어 안 아픈 곳 없듯이 모두가 소중하고 하나라도 빠지면 불협화음이 된다. 도구로서의 기능 말고도 생각이 어려울 때 손바닥을 이마에 짚기도 하고 턱을 괴기도 하면서 답을 찾는 감성도 꽤 깊다.

노량진을 지난 철길은 한강 다리를 지나면서 중앙선을 만나 용산 쪽을 향한다. 몇 가닥이던 철길은 용산을 거치면서 수십 갈래로 갈려 서울역에 모인다. 열차가 모이고 모인 만큼 또 나간다. 신호체계와 함께 레일은 이리 붙고 저리 붙고 인체의 신경계통만큼이나 복잡하다.

도버해협 밑 터널로 유로스타가 달렸다. 벌써 1994년경의 이야기가 되어버렸다. 손이다!

누가 보아도 워털루 스테이션Waterloo Station은 손이다. 건축가 니컬러스 그림쇼 Nicholas Grimshaw는 사람의 손 기능과 열차의 흐름을 피와 신경계통으로 보아서인지 모든 생각이 손으로 귀결되었다.

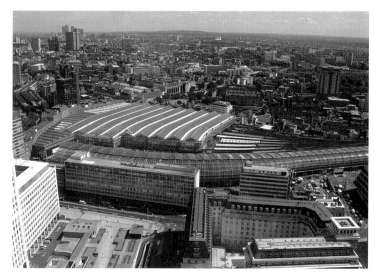

니컬러스 그림쇼가 설계한 런던 워털루 스테이션

어? 저게 뭐지?

허름한 판자 문짝에 다리미가 붙어 있다. 매미처럼.

1948년 GE 다리미가 오른손잡이용인데 비해 양수 겸용의 진보된 부서진 다리미가 혈통을 달리하여 모진 생명을 길게도 이어가고 있다. 의도하지 않았던 디자인이 엉뚱한 곳에서 생명을 찾았다. 기쁨이다.

디자인-리사이클링.

암! 수! 암! 수!

컨베이어 벨트에 갓 깨어난 노란 병아리들이 흐르고, 쥐었다 놓았다 하며 단번에 암컷과 수컷을 가르는 것은 한국인의 손만이 가능하다고 한다.

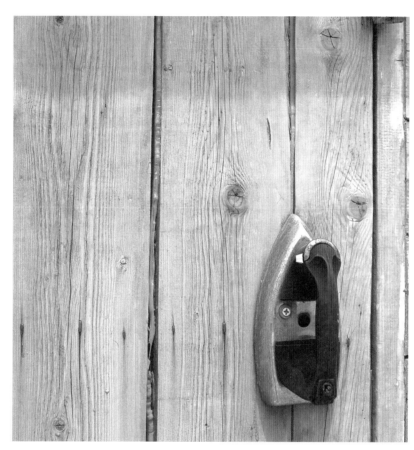

철거 직전의 가건물.
양손잡이용으로 디자인된 다리미가 손잡이로 쓰이고 있다.

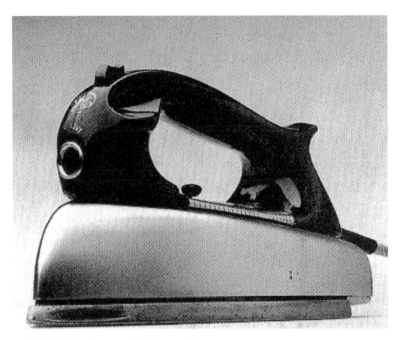

유선형의 영향을 받은 GE 다리미(1948년)

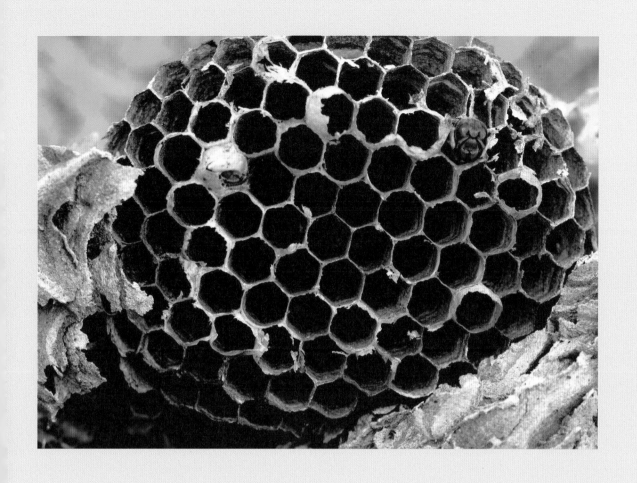

벌레의 풍수지리

뻐꾸기.

아침에도, 햇볕이 뜨거운 한낮에도, 땅거미 내려앉은 어둠 속에서도 뻐꾸기는 운다. 그중에서도 어둠 속에서 들리는 뻐꾸기의 두 마디 노래는 처량맞고 무겁다. 집이 없어서일까? 알도 촉새 집에 슬쩍 낳아놓고 나 몰라라 도망가고, 탁란托卵으로 위탁 양육을 시키고 깨어난 새끼는 촉새 새끼를 다 죽이고 덩칫값도 못한다.

쌀알보다도 작은 거미가 갈댓잎 끄트머리에 올라갔다.

좁쌀만한 컨테이너에 어떤 케이블이 감겨 있어 끄트머리에 줄을 매고 위아래로 부지런히 오르내린다. 활처럼 휘어지는 갈댓잎, 억센 바람에도 꺾이지 않는 모진 갈댓잎이 극세사 같은 거미줄에 놀아난다.

거미 뜻대로 되어가고 있다.

바람이 건듯 지나가면 그 바람 속에서도 그네를 타며 줄을 뽑아낸다.

세 번을 꺾었다. 자를 대고 칼질을 한 듯 선이 정확하다. 가위도 없고, 다리미도 없고, 줄자도 없이 가진 것이라곤 거미 몸뚱어리 하나다. 머리통은 어디 있지?

줄통에 가려 머리통이 보이질 않는다.

저 작은 머릿속에 기하학이 있나?

세 번을 꺾고 접어 삼각형으로 보이는 집이 완성되었다.

거미가 어디 갔지? 금방 있었는데…….

온데간데없이 사라졌다. 갈대집엔 틈새가 없다. 이리저리 보아도……. 어머니가 동정 깃 인두질하듯, 어쩌면 이렇게 고울까.

거미는 어디로 사라져버린 걸까.

갑자기 등 뒤쪽이 시끄럽다.

함께 아침 길을 떠났던 아이들이다.

"선생님이 나 찾았어?"

"아니."

갈대를 꺾어 접은 거미집

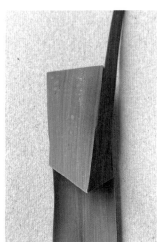 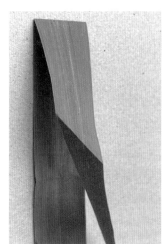 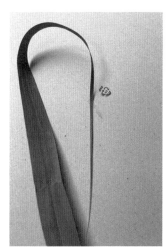

갈대집 펼침

반가운 대답이다.

며칠 후 나는 갈대집의 갈대 끝을 슬그머니 당겨보았다.

아주 천천히. 아! 집을 지은, 없어졌던 거미가 그 속에 있었다.

알도 낳았다. 나는 스위트 홈을 망쳐놓은 것이다.

벌도, 개미도, 거미도, 나는 새도 연장을 쓸 줄 모른다.

생긴 대로 논다. 가진 것은 제 몸이 전부이다.

먼 곳에서 재료를 옮기지 않는다.

그저 지척에 있는 것들을 주워 모으거나 파내려간다.

풍수지리에 먼 곳의 흙을 옮겨 오지 않는다는 말이 있다. 새가 둥지 튼 나무도 재목으로 쓰지 않는다고 한다.

이들에게서 배우고 배운 만큼 보상하는 것 같다.

'허니콤honeycomb'.

벌집 구조를 그대로 베낀 골판지는 아코디언처럼 접혀 차곡차곡 쌓여 있다. 가구 공장 어디에든 허니콤은 따라간다. 얇은 합판 두 장 사이에 골판지 허니콤이 들어가 붙은 두꺼운 모습의 합판이 우리 눈을 유혹한다.

옛날 같으면 엄두도 못 내었을 스타디움.

야구장이건 축구장이건 모두가 돔 구조를 이루어 거대한 하늘이 열리고 닫힌다.

저렇게 큰 허공을 어떻게 덮을까?

저렇게 큰 거미줄을 어떻게 만들었을까?

거미의 뜨개질에서 건축가는 용기를 얻었다.

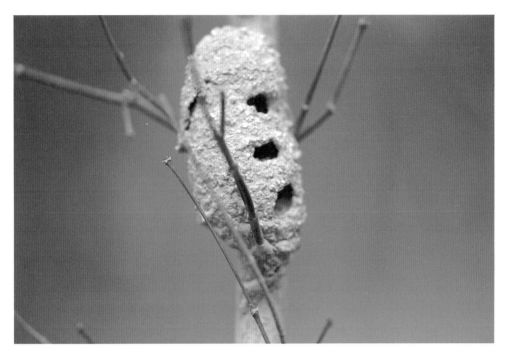

흙으로 만든 벌집

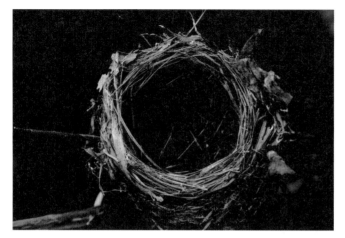

이름 모를 산새집

뚜껑이 열린 벌레집

개미귀신의 개미지옥

프랙털 사금파리

사금파리 조각.
위아래로 오르내리는 흰 선이 우리나라 산등성이의 선을 빼닮았다.

오리와 실버들나무가 그려진 노경조 교수의 사금파리

조각, 그릇이 깨진 아무짝에도 쓸모없는 부스러기를 사금파리라고 불렀다. 학교 가는 길에 마땅한 길동무가 없을 때면 이놈을 툭툭 차며 십 리 길을 동행하곤 했다. 발 끝으로 이리저리 달래가며 가는 길은 별다른 재미라곤 없었지만 그래도 재촉하는 잰걸음보단 좋았다. 며칠 전 장맛비 속에서 멀쩡한 나무를 옮기다가 사금파리 한 조각을 주웠다.

"어! 삼각산이네."

흙 묻은 조각을 바지춤에 문지르니 아래위 흰 선 사이로 산등성이를 닮은 '막선(의도되지 않은 선)'이 보였다.

"분청인가?"

차 속 재떨이에 넣고 다닌 지 오래지 않아서 산속에서 흙과 씨름하는 노경조 교수를 찾았다. 버려진 계곡을 트럭 삼천 대 분량의 흙으로 메워 도자기 터를 잡은 것은 아무리 생각해도 집념이 경제논리를 추월했던 놀라움을 자아낸다.

사금파리를 보였다.

노 교수는 갑자기 잘 쓰고 있던 안경을 갯벌 망둥이처럼 머리 위로 집어 던지며,

"바로 이거지요. 요즘 애들 이렇게 그리질 못해요. 자를 댄 듯한 부자연스러움이 전부인걸요. 자동차 디자인 오래 하셨지만 자연스러움보다는 기계적인 선이……."

겨우 아물기 시작한 딱정벌레를 긁어댄다. 손맛이 흐르는 '떡 주무르듯' 강철판을 주무르지 못한 나의 과실에 올가미를 씌워준다. 우리 시대의 답답함에도.

한지로 바닥을 바른 온돌방에서 나는 새로운 세상을 보게 되었다. 노 교수가 꺼내온 오동나무 서랍 속에는 일회용 라이터만한 고만고만한 크기의 쪼가리들이 살아 있었다. 오리 두 마리 두둥실 떠 있고, 실버들이 눈 뜨고, 송사리 놀고…… 금방 손을 뗀 듯한 억겁의 세월이 조각 속에 담겨 있었다.

"파편이 담고 있는 애잔한 아쉬움과 기쁨이지요."

그의 말 속에서 어느 명무가名舞家의 말이 생각났다.

"양팔을 어깨높이로 올리고 손등으로 멀리 보이는 산등성이들을 그려나갑니다. 너울너울 그려보세요. 그렇지요. 그게 우리의 춤입니다."

올라가는 듯 내려가고 치닫다가는 이내 수그러지고, 우리의 산, 우리의 선, 우리의 리듬이다. 이 조그마한 사금파리에 모든 것이 담겨 있으니……

예나 지금이나 그 산이 그 산인데 우린 아주 멀리 떠내려와 있는 것 같은 막막함이 가로막는다.

산비탈에 있는 와르르 돌무더기.

돌무더기의 위쪽에는 어김없이 엄마인 듯한 다소 큰 바위가 있게 마련이다. 무질서한 듯한 돌 조각들을 하나하나 맞추어나가면 원래 모습의 큰 바위로 엄마바위와 합쳐질 것이고, 그렇다면 보이지 않는 수학적 질서가 돌무더기 속에서 찾아지는 것 아닐까.

프랙털Fractal!

자연의 기본 도형이 자기 스스로 닮아 점점 커지는, 사물을 아무리 확대하거나 축소하여도 기본 도형은 잃지 않는다는 자연의 프랙털 기하학이다.

1975년 브누아 망델브로Benoît Mandelbrot의 학설이다.

일부가 전체이고 전체가 일부라는 동양 사상 '일즉다 다즉일一卽多 多卽一'과 일치하지 않는가? 파편도 예술이고 기하학이며 수학이다.

사금파리에 막선을 그린 우리의 선조는 예술, 기하, 수학을 알고 있었을까?

모방?
우연의 일치?

새끼 사마귀가 거꾸로 매달려 세상 구경을 하고 있다.

대벌레의 새로 자라고 있는 오른쪽 뒷다리

어? 가재 다리가 짝짝이네, 장수하늘소 둘째 다리가 짝짝이네.

분명히 양쪽 다리 길이가 같아야 하는데 떨어져나간 자리에 아기 다리가 새로 자라고 있다. 짐승은 안 그런데 이놈들은 재주도 좋다.

장맛비가 그칠 즈음 풀숲을 헤쳐보면 방아깨비, 사마귀, 귀뚜라미 등이 제법 모양을 다듬어가고 있는 것을 볼 수 있다. 곱기만 한 초록 풀밭에도 '세상사'가 있어서인가 이런저런 사고들이 잇따르는 모양이다.

가을이 되어 짝짓기 시기가 다가오면 언제 그랬나 싶게 상처 난 다리는 멀쩡한 모습으로 돌아온다.

"아 하세요." 이빨 하나 해 넣으려고 치과 의자에 앉아 수도 없이 들어야 하는 소리다. 방아깨비, 가재를 생각하면 별로 잘난 일도 아니다.

얼마 전 나는 상어 아가미 속을 들여다보고 넋을 잃고 말았다. 언제인가는 상어 알 주머니의 달개비 꽃잎 같은 나선 구조에 놀랐었는데…….

철 단조물 같은 턱뼈 구조 안쪽으로 이빨이 가지런히 정렬되어 있고, 그 이빨 뒷면 잇몸에는 첩첩이 넘어진 도미노 카드처럼 이빨이 쌓여 있다.

스페어 이빨이다. 이빨이 빠지거나 부러지면 금방금방 갈아 끼운다는 상어 이빨. 그런데 이게 웬일인가?

이빨이 가지런하질 않다. 하나씩 어긋나 있다.

톱이구나!

배가 앞뒤로 출렁이면 피칭pitching, 양옆으로 흔들리면 롤링rolling, 대각선으로 넘실대면 요잉yawing이라고 하는데, 상어는 세 가지 운동을 다 하는가보다. 자르고, 썰고, 갈고, 칼도 가지고 있고, 작두, 맷돌, 톱까지, 생존의 도구를 모두 가지고 있는 셈이다.

톱은 누가 만들었나? 상어 이빨 보고 흉내 냈나?

그럴 수도 있고 아닐 수도 있고 우연의 일치일 수도 있고.

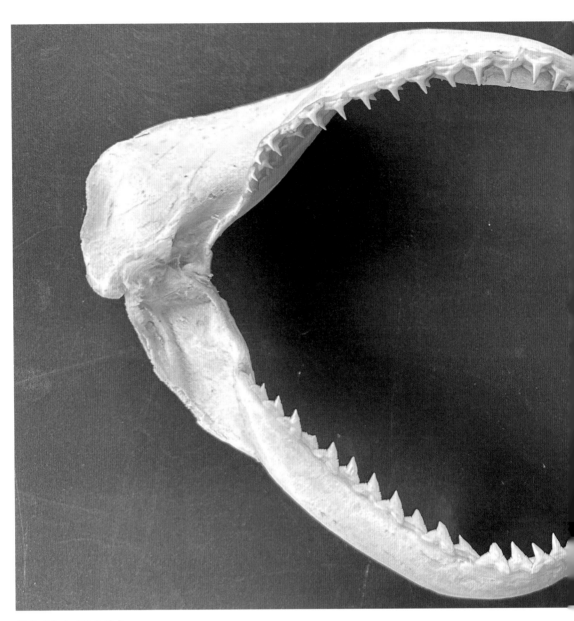

상어 이빨이 어긋나 있다.

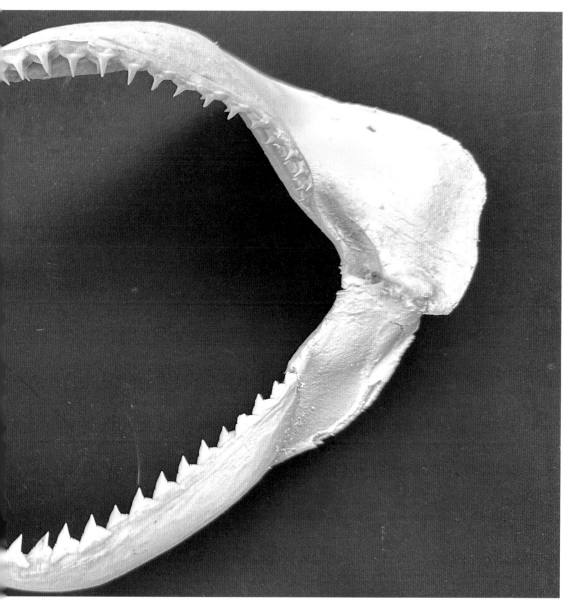

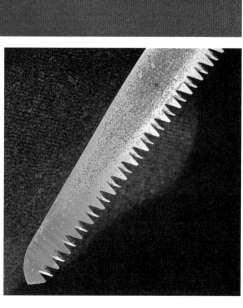

상어 이빨을 닮은 톱

생각을 하다 하다 생각의 끝이 결국 'Coincidence-style'이 되었을 수도 있고…….
궁극의 꼴이란 창조주의 지혜가 처음이고 끝인가보다.

애써 우연의 일치라고 논리를 펴는 것은 우리의 열등감을 위로하기 위한 자위일 수도 있다. 닮아도 되게 많이 닮았다. (다른 이야기지만 우리의 톱질은 당기는 것이고 서양은 미는 것이다. 흥부, 놀부의 박타는 톱은 밀어도 당겨도 모두 썰리는 양수겸장의 상어 스타일이다.)

인간은 도구를 사용할 줄 아는 만물의 영장이라 하였다. 쐐기의 원리로 도끼를 만들고 그 원리는 톱으로 발전하여 거대한 나뭇등걸을 쉽게 자를 수 있게 됐다. 이탈리아 카라라에서는 집채보다 큰 대리석들이 두부모처럼 잘려나가고 있다.

"바람 좀 쐬고 올까."

이 무더위 속에서, 장맛비 속에서 사마귀는 얼마나 자랐는지?

잠자리 짝짓기 비행은 시작됐는지?

흔해빠진
달개비꽃

달개비꽃

달개비꽃을 닮은 버선코

둥근달?

달개비, 닭의장풀, 달기장풀, 닭의밑씻개…….

갈수록 번잡스러워지는 제각각의 이름이지만 누구도 번듯한 이름으로 바로잡으려 하지 않는 관심 밖의 들풀이다.

닭장 주변에 많이 보인다 해서 붙인 이름이라고는 하지만 왠지 쉽게 납득이 가지 않는 천덕꾸러기란 생각이 든다. 그렇다고 어디 적당히 둘러댈 쓰임새도 없고, 가축 먹잇감으로도 그저 그렇고…….

햇볕이 들건 가려지건 축축하다 싶으면 넙죽 자리잡고 방긋방긋 마디가 이어진다. 책갈피에 끼우고 손가락 마디 하나로 이리저리 자리잡아주면 '날 잡아 잡숴' 하고 표본이 된다.

잎사귀도 잎사귀지만 짙푸른 꽃은 영원히 하늘처럼 푸르게 남는다.

방동사니 삼각기둥은 맷돌로 짓눌러도 항복하지 않는데 말 잘 듣는 달개비는 정말 착하다.

여기저기 흔해빠진 달개비는 많이도 보인다.

울타리 아래에도 길섶에도 도랑에도. 이중에서도 논두렁에 자리잡은 달개비꽃이 으뜸이다. 변해가는 벼의 색깔이 계절을 알려주지만 달개비의 보랏빛 꽃과 연둣빛 잎과 줄기는 늘 그 색으로 남아 자기가 주인인 것처럼 자리를 넓혀간다. 보기 싫어도 볼 수밖에 없는 꽃이기에 그 생김새는 슬그머니 우리 생활 속에 파고들어왔다.

먹감나무 사방탁자. 어떻게 열지?

달랑달랑 달개비 장식을 건드리니 열쇠 구멍이 나온다. 열쇠를 뽑으면 다시 구멍은 없어진다. 옛 가구 여기저기 버선코가 보인다. 물구나무선 버선도 있고 누워 있는 버선도 있고…….

어머니는 발이 작으셨다.

바깥나들이하실 때면 버선을 신겨드리고 벗겨드리는 일이 나의 어려운 일 중 하나

였다.

버선을 바느질하실 때면 "좀 크게 만들지……" 하고 주문을 하지만 언제고 꽉 끼는 버선이 되었다. 그러면서도 버선코가 달개비처럼 예뻐야 한다고 본을 뜨는 일에 열심이셨다.

"코만이라도 크게 만들지……."

그래야 왼손으로 코를 잡기가 좋고 오른손 바닥에 뒤꿈치를 올려놓고 당기는 것이 쉬워진다.

도리깨, 도리깨질.

긴 작대기 끝에 구멍 뚫어 회전축을 만들고 물푸레나 싸리나무 가지 서너 개로 '채'를 만들어 멍석 위의 콩깍지를 터는 농기구이다. 허공에 휘둘러 바람을 가르고 리듬이 반동을 만들어 힘을 만들어주고 쓰인 힘은 이내 리듬을 타고 하늘로 치솟고……. 그렇고 그런, 그저 그런 장대로, 뻣뻣한 꼬락서니로 저런 리듬이 나올 수 있을까?

달개비 잎사귀와 똑 닮은 궤적으로 도리깨질은 이어진다. 도리깨질이 무언지 모르는 당신에게 사용 설명서가 필요하다면,

"하늘에 달개비 잎사귀를 그릴 것"

꽃 같지도 않은 달개비 얘기다.

9월이 다 가기 전에 쭈그리고 들여다보자. 흔해빠진 좌우대칭도 아니고, 흔해빠진 보라색도 아니고, 나비보다도 더 예쁜 더듬이도 있다.

아무리 둘러보아도 파란색 꽃은 달개비뿐인데 어째서 닭의밑씻개란 별명이 붙었는지…….

그러고 보니 신라 금관의 곡옥曲玉도 너를 닮았구나.

그림쟁이 싸리

싸리는 못 그리는 그림이 없다.

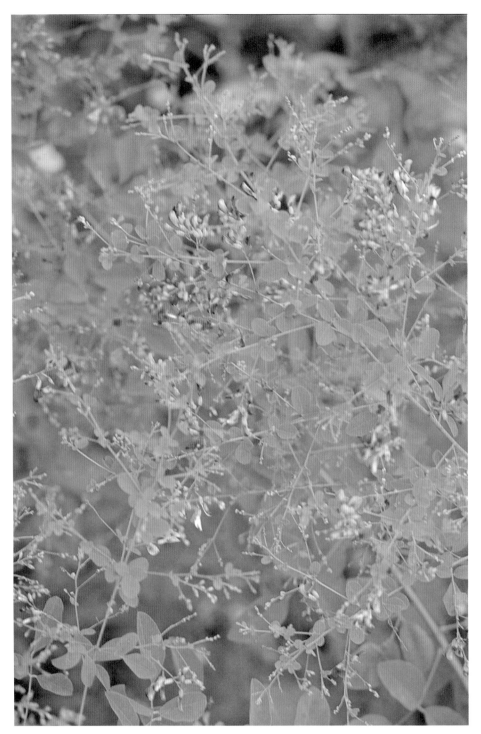

싸리꽃

"거시기를 엮어서 만든 보기 드문 불상입니다."

수학여행 막바지에 금산사를 찾았을 때 그곳 안내원의 설명이었다. 거시기가 뭐냐고 누군가 질문을 던지자,

"산자락에 많이 자라는 싸리, 그 싸릿가지입니다"라고 답했다.

부처님 사리를 보관하는 데 쓰였다는 연유로 싸리는 불가와도 인연이 깊은가보다.

싸리, 싸릿가지라고 하면 언뜻 떠오르지 않지만 '회초리' 하면 금방 생김새가 떠오른다. 선생님 겨드랑이에 끼어 있던 출석부, 그 사이에 끼어 있던 가늘고 긴 막대기가 싸리로 만든 회초리 아닌가.

온 산을 헤집고 다녀도 굵기와 크기가 다 고만고만한 것뿐이다.

그래서 회초리 굵기도 그랬었나보다.

꺾어도 꺾이지 않는 나무.

휘어지면 휘어졌지 꺾으려 해도 꺾을 수 없는 질기고 끈질긴 나무.

강한 것은 부러지고 부드러운 것은 부러지지 않는 자연의 법칙을 몸소 실현하는 가르침.

'싸리는 그림쟁이다.'

싸리는 못 그리는 그림이 없다. 구름도 그리고 나비도 그리고 어려운 태극 모양도 척척 그려낸다. 꼬불꼬불 달팽이 나선까지도 그려낸다.

종아리, 손바닥 때리는 회초리만 아니었다면 좋은 나무였을 터인데……

싸리는 외줄기 회초리 나무다. 보잘것없는 가지가 꼭 땅강아지 날개처럼 붙어 있어 가지라고 부르기엔 궁색하다. 기둥만 해를 거듭하고 가지는 한해살이로 소멸한다.

그런데 이 보잘것없는 가지가 요리조리 재주가 많다.

솜씨 좋은 그림을 그려놓고는 이내 생을 마감한다. 그래서 겨울 산엔 그림이 많다.

솜씨 좋은 싸리는 시키는 대로 말도 잘 듣는다. 반쪽을 켜면 '쪽' 반쪽이 되고 또 반쪽을 나누면 네 쪽으로 갈라지며 노란 속살을 드러낸다.

 그림쟁이 싸리

이파리가 돋아나기 전 마른 가지는 리듬을 타듯 곡선을 그려나간다.

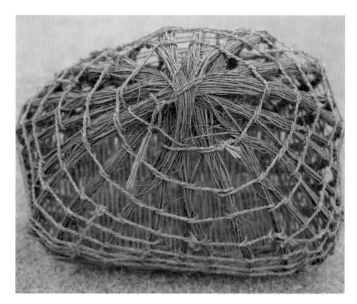

병아리 가두는 알까리(둥우리)

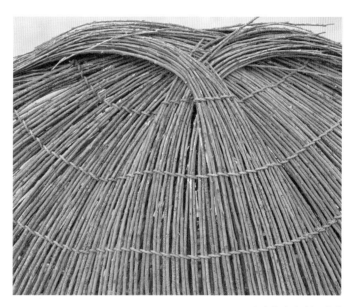

지게에 올라가는 발채

솜씨 좋은 우리의 손은 우리의 생활 속에 오랫동안 싸리의 자리를 마련하였다. 온통 싸리로 둘러싸여 있었다. 싸리문, 싸리 울타리, 병아리를 가두는 알까리(둥우리), 지게에 올라가는 발채, 삼태기, 종다래끼, 광주리, 싸리 빗자루…….

이것들의 공통점은 싸리의 탄력과 굵기의 고만고만함에 우리의 지혜를 곁들였다는 것이다. 또하나가 있다면 곱게 땋아 내려갔다는 것. 엮은 줄이 다 삭아 문드러져도 싸리는 제가 가진 탄력으로 서로를 부둥켜 모습을 흐트러트리지 않는다.

'곶감 빼 먹듯.' 야금야금 줄어든다는 속담이다.

이 곶감이 관통되어 끼워져 있는 것이 싸릿가지이다. 기억을 더듬어보면 열 개인가 스무 개인가가 끼워져 있고 양쪽 싸릿가지의 끄트머리는 망치로 때려서 매듭을 만들어 곶감이 움직이지 않도록 가두어놓았다. 망치로 두드려도 부러지거나 으스러지지 않고 모진 매듭을 만들어주는 품성. 포장 용기 중에 이보다 더 쉽고 값싼 것이 또 있을까?

"어디 가시나요?"

"금산사에 사진……"

말이 끝나기도 전에 대답이 돌아왔다.

"대여섯 해 전에 홀랑 타버렸습니다."

다시 찾을 일이 있을까 하고 돌아섰다.

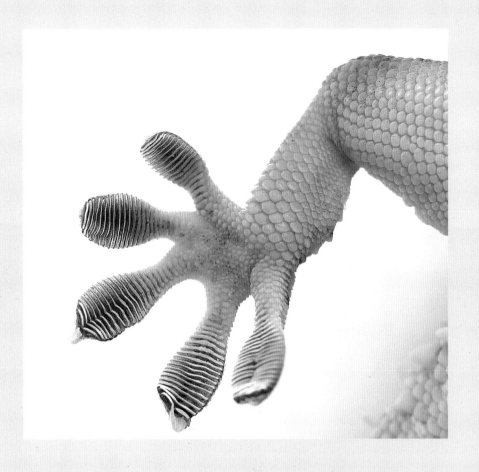

스티키 로봇

도마뱀 발바닥

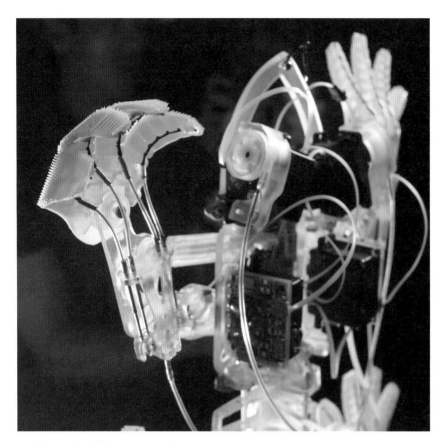

도마뱀 로봇의 발바닥 부분 클로즈업

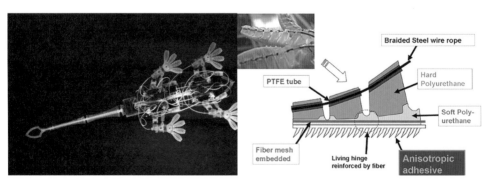

도마뱀 로봇의 전체적인 모습과 쉽게 붙었다 떨어졌다 할 수 있는
로봇 도마뱀 발바닥 구조도 설명 일러스트레이션

"도마뱀 도마뱀 무슨 일이든지 척척 해낸다. 도마뱀 도마뱀⋯⋯."

자주 읊어대는 아이의 노랫소리에 의아심이 생기곤 했다.

도대체 무슨 일이기에 저렇게 척척 해낸다고 그럴까?

도마 위에 있는 뱀인가?

여차해서 다급해지면 꼬리를 자르고 도망간다는 도마뱀.

화살나무 낮게 자라는 양지바른 돌무덤 푸석푸석한 곳에서 자주 만나던 도마뱀이지만 볼 때마다 꽁지가 빠지게 도망가는 통에 자세히 들여다볼 틈이 없었다.

도망간 뒷자리에 잘린 꼬리가 남아 있는 것은 더더욱 본 적이 없었고 그저 혀를 날름거리는 것이 뱀을 닮았다는 기억밖에.

악어의 먼 친척쯤 되려니 하고 끝내야지 손바닥 위에 올려놓고 자세히 들여다보기에는 마음이 내키지 않는 모양새다. 도마뱀 노래를 입에 달고 다녔던 아이는 어느새 훌쩍 자라 난처한 질문을 던진다.

"도마뱀 발바닥이 어떻게 생겼나요? 신발을 디자인하려고 하는데⋯⋯."

해외출장길에 도마뱀을 만났다. 어릴 적 보았던 놈처럼 작지도 않고 도망도 가지 않았다. 모든 궁금증을 덜어주겠다는 듯 유리창에 붙어 발가락 스무 개의 밑바닥을 숨김없이 보여주었다.

피아노 공장 조율실을 들여다보며 소리의 높낮이를 감독이라도 하는 듯 꼼짝도 하지 않았다.

천장에서도 몇 마리가 등을 보여주고 있었다.

도마뱀이 피아노 소리를 좋아하는 건지 도마뱀 놀이터에 공장을 지은 건지⋯⋯.

돌아오는 비행기에서 우연히 소식을 들었다.

"이 기사 보세요. 글쎄 천장을 거꾸로 기어가는 도마뱀에서 생각이 떠올랐대요. 붙어다니는 로봇을 만들었는데 유리창에도 기어올라가고. 〈타임〉이 선정한 올해의 과학자로 뽑혔고 국방성이 특허권을⋯⋯."

길지도 않은 시간에 벌써?

언젠가 미래에 대한 불확실성으로 다소 혼란스러워 보이는 모습으로 그가 연구소를 찾아온 적이 있다. 졸업을 서너 달 앞둔 예비 엔지니어에게 '어드밴스드 엔지니어링advanced engineering'이 무엇인지는 궁금한 사항일 것임에 틀림없었을 것이나, 자동차로 한정된 내용은 의욕의 고취보다는 우려 쪽으로 기울 것 같았다. 답습이 호기심을 끌어내는 미끼가 되기에는 한계가 있는 것 같아 성냥갑에 들어 있는 딱정벌레를 끄집어냈다.

"봐! 이게 홍단딱정벌레란 놈이야. 10년도 넘었는데 화려한 색깔도 그대로이고, 원래는 애처롭게 보이는 웅크린 다리였는데 이틀 동안 가습기 주둥이로 김을 쐬었더니 관절이 말랑말랑해져서 이 포즈로 고쳤지. 나사에서 탐사선을 설계할 때 바퀴의 원리를 적용했는데 자꾸 넘어지고 뒤집어지고 문제가 생겨 결국 이놈 같은 절지동물에서 생각을 끄집어냈지."

우리가 오늘 겪는 시행착오는 생태계가 이미 오래전에 겪은 시행착오에 불과하다. 지속되는 진화(상황) 속에서 답을 찾는 노력은 새로운 생각과 공기 속에서 계속되고 있다. 그럼에도 시행착오가 지속되는 것은 '트라이얼 앤드 에러trial and error'의 도전이 아닐까. 무슨 일이든지 척척 해내는 도마뱀이 유리창에도 척척 달라붙는 스티키봇Stickybot이 되었다. 올해의 과학자가 된 그는 이 창조의 형태 속에서 또다른 시행착오를 겪고 있을지도 모른다. 다음 생각은 어디에서부터 시작될지……

똬리 트는
스네일셸

소라의 뚜껑을 벗겨내면 위와 같은 나선형 구조가 드러난다.

소라 형태를 스캐닝한 이미지

답답하다.

돌아오는 비행기 안도 답답하지만 내 호주머니 속도 마찬가지다.

바닷가를 온종일 싸돌아다니다 집으로 돌아가는 길이 이렇게 답답할 수가 없다.

산호 가루가 모래밭을 만든 멍석때기만한 철 지난 해수욕장에서 닳아빠진 조개인지 소라인지 알 수 없는 껍데기 서너 개를 호주머니에 집어넣었다. 손가락 두 마디보다도 작은 것들이었다.

파도에 밀리고 모래톱에 갈리기를 몇 년째일까?

만지작만지작 손가락 끝으로 곡면을 읽어나갔다.

"여기서 시작해서 다음 골짜기로 그리고 위쪽으로…… 어디로 이어졌지?"

만지면 만질수록 읽어지는 것이 아니고 궁금증만 커져갔다. 말초신경만으로는 이해의 실마리를 찾을 수가 없었다. 원이 점점 작아지면서 똬리를 트는 것일까?

한 시간여의 호주머니 속 더듬이 수업은 이렇게 추론으로 끝이 났다.

홍두깨만한 나무토막을 깎아 긴 원뿔을 만들고 그 위에 철삿줄을 감아 원뿔 용수철을 만들었다. 자연은 신이 쓴 수학책이라는데…….

호주머니 속 수업이 그런대로 괜찮았다고 생각하며 용수철로 똬리를 틀어나갔다.

웬걸, 한 바퀴 틀기도 전에 용수철과 나는 보잘것없는 꼬락서니로 무너지고 말았다. 닳아빠져 몰골이 앙상한 소라의 잔해는 호락호락하게 해석할 수 없는 그 이상의 기하학이었다.

'빌어먹을! 세상을 거꾸로 살았어. 이걸 먼저 하고 자동차 디자인을 했어야지!' 계절이 여러 번 바뀌도록 이 생각이 지워지지 않는다.

'언니 나 조개 맞아'. 조개구이집 간판이다. 모두가 아래위로 뚜껑 달린 조가비들뿐이다. 도르르 말린 것이라곤 보이질 않는다. 대신 신문 한 귀퉁이의 '이중나선'이란 책 제목이 눈에 들어왔다. 풋내기라 가능했던 유전학의 대발견이라고 책을 소개하는 내용이었다.

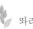

메르세데스 벤츠 박물관

스네일셸이라 불리는 이슬람의 말위야 첨탑.
나팔꽃 봉오리를 더 닮은 것 같다.

1953년 풋내기 생물학자 왓슨은 두 가닥의 DNA가 두 종류씩 결합하는 염기쌍을 중심으로 나선형으로 꼬여 있다는 획기적인 모델을······.

2006년 새로운 개념의 메르세데스 벤츠 박물관이 역동적인 나선형 몸통을 선보였다. 뉴욕의 구겐하임 미술관이 뒤집어놓은 나선형임에 비해 내면의 기능을 강조한 학습의 장인 셈이다.

높이가 50m?

스네일셸이라 불리는 이슬람의 말위야Malwiya 첨탑도 50m, 바그다드 북쪽 사마라Samarra에 9세기에 세워진 이슬람 성전도 나선형, 계단을 따라 50m 꼭대기에 이르고 다시 거슬러올라가면 바빌론 신전도 나선형이고······.

주섬주섬 챙긴 나선형이란 것 하나가 우리를 이렇게 지혜롭게 살게 하는데, 더욱 완벽하게 읽고 해석한다면 생각지도 못했던 어려움이 쉽게 풀릴 수 있지 않을까?

봄 산 검둥개
개불알꽃

개불알꽃

도그스 이어dog's ear.

도그스 이어? 뭐하란 말씀이시지?

무서운 영어 선생님과 눈이 마주쳤다.

못 알아들어 쩔쩔매고 있는데 다른 녀석들은 책갈피 한 귀퉁이를 접고 있었다.

그러고 보니 접어놓은 꼬라서니가 영락없는 바둑이 귀처럼 되었다.

무서운 선생님의 가르침은 오래도록 간다.

을지로 입구에서 강아지 장수 아주머니를 만났다.

둥근 광주리 속에 쫑긋쫑긋 귀가 세워진 진돗개를 닮은 고만고만한 녀석들이 팔려 나가길 기다리고 있었다.

"귀에 풀 먹였다!" 한마디 던진 것이 벼락 맞을 욕이 되어 돌아왔다.

그때는 좋은 개의 기준이 귀가 빳빳이 서 있는 것이었다.

밀양 근처 억산이란 산길을 누비다가 사립문 닫힌 외딴집을 기웃거리게 되었다. 주인 없는 앞마당에 흰눈박이 검둥이가 꼬리가 떨어지도록 반기며 두 발로 등산화를 끌어안았다.

발을 뗄 때마다 엉덩이가 땅에 끌리며 놓지를 않고, 그러고 보니 발에도 흰 점이 있고…….

툇마루엔 이놈 발을 꼭 닮은 개다리소반이 흰 보자기를 쓰고 있고.

부드러운 곡선의 호랑이 소반(虎足盤)은 안채에서 쓰고, 아래채 아랫것들에게서 그런대로 쓰였다는 개다리소반. 서민들에게 친근하고 요긴하게 쓰였다는 못을 박지 않은 작고 간편한 밥상. 둥근 모자를 쓰기도 하고 열두 각 모서리로 멋을 부리기도 하고.

언제인가는 추녀 밑에 매달아놓은 소반이 구박에 못 이겨서인지 빗물이 스며 못 쓰게 되었다.

이리저리 매만져도 다리가 상판에서 빠지질 않는다.

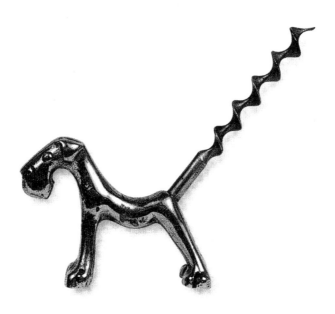

강아지 꼬리를 코르크 따개로 디자인한 제품

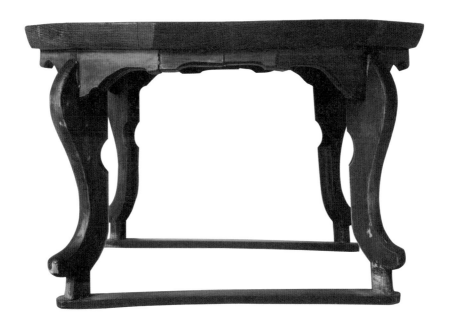

개다리소반은 언더컷으로 파여 있는 상판과 다리가 나사 없이 절묘하게 맞물려 있다.

개다리소반 접합 구조

다리는 수컷이고 상판은 암컷인데 암컷의 홈은 언더컷undercut으로 파여 있고 수컷의 다리 중간에는 나무쐐기를 넣어 동시에 때려박은 기막힌 구조였다.

더 놀라운 것은 송판을 열두 마디로 30도씩 깎았는데 얇게 한 켜를 남겨두고 접어서 열두 각을 만든 요즘 목공 기계인 V컷을 이미 옛날에 이루었다는 점이다.

봄 산에 오르면 여기저기 수캐가 앞서서 걸어간다.

마른 가랑잎 사이로 솟아 나온 생명의 초록 위에 매달린 꽃.

아무 곳에나 있지 않고 좋은 자리 찾아 가족을 이루는, 잘 들여다보면 하염없이 아름다운 꽃이다.

점잖은 말로는 요강처럼 평퍼짐하게 둥글다고 요강꽃이라고 부르지만 흔한 말로는 개불알꽃이라고 부른다.

선조들의 장난기 섞인 이름 짓기.

그런데 서양은 우리만 못하다. 레이디스 슬리퍼Lady's slipper라고 했으니.

개망초꽃, 개머루, 개살구, 개다래, 개옻나무……

'개-'는 늘 무엇무엇보다 못한 일등 없는 이등 접두어로 쓰이는 애석함이 있지만 정겨움에서는 일등이다.

　　"앵두 따다 실에 꿰어 목에다 걸고 검둥개야 너도 가자 냇가로 가자."

아이들 노래도 정겹고, 옛날 개타령에서도 검둥개는 우리를 편하게 해준다.

　　"개야 개야 검둥개야 가랑잎만 달싹해도 짖는 개야
　　　청사초롱 불 밝혀라 우리 님이 오시거든
　　　개야 개야 검둥개야 짖지를 마라 멍멍멍멍……."

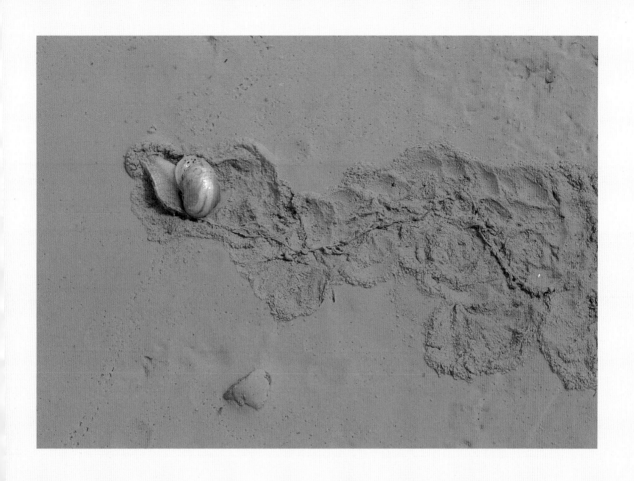

달팽이가 되느니
차라리 참새가 되겠다

비 갠 날 달팽이가 이사 가는 걸 보았는데 꾸물꾸물 하염없이 간 길이 한 뼘 정도…….

"달팽이가 되느니 차라리 참새가 되겠다(I'd rather be a sparrow than a snail)"는 귀에 익은 노랫말이다.

몰라서 그렇지, 하필이면 참새가 되려고?

나뭇가지에 앉은 참새는 언제나 안절부절, 한시도 마음 편히 발붙일 틈이 없는데…….

달팽이, 느려터진 이놈은 살았는지 죽었는지 시곗바늘 분침처럼 아무리 들여다보아도 속도라는 걸 젤 수가 없다. 가는 건지 서 있는 건지.

그런데 흔적이 그려지는 걸 보면 가긴 가는 거고……. 손가락으로 슬쩍 건드리면 쏙 하고 눈인지 더듬인지가 제집으로 들어가버린다.

우렁이도 소라도 모두 같은 통속이다.

이렇게 느린 놈에게는 단단한 집을 주시고, 집이 필요 없는 것들에게는 대신에 위험으로부터 빠르게 도망칠 수 있는 발과 날개를 주신 조물주님은 참 공평하고 탁월하시다.

빠른 놈은 좌우대칭이고 느린 놈은 좌우 비대칭으로 계산에 넣으신 것도 놀랍고…….

만물의 영장이라고 자칭하는 우리 호모사피엔스는 분명 좌우대칭이고 빠른 발과 손, 눈과 귀를 포함한 감지 능력을 부여받았지만 달팽이만한 집이 없음에 무척 서운했나보다.

급기야 사냥감으로부터 자신을 보호한다는 핑계로 달팽이 집을 짓기 시작하였으나, 물고기 비늘에서 생각을 빌리고 게딱지에 붙은 다리에서 절곡을 배우고 소라에서 단단함을 찾아 머리와 심장을 가리게 된 갑옷은 한 벌의 옷이 되어 온몸을 감싸게 되었다.

나는 요즘 망치질을 해서 근근이 살아간다.

먹고살기 위해서가 아니고 어렵게만 생각했던 쇠붙이가 내 마음대로 되어가는 꼴

이 재미있어서다. 더구나 이러쿵저러쿵 훈수꾼이 없으니 더욱 좋고.

늘리는 망치, 줄이는 망치, 올리고 내리고 다듬질하는 중도리, 소도리, 꼭두망치……. 모양도 무게도 크기도 가지각색이다.

쓸 만한 망치를 찾다보면 결국 독일 아니면 이탈리아로 편이 갈라진다.

더구나 (대장간에서 흔히 보이는) 모루를 만드는 곳도 이 두 나라뿐이다.

11세기에 발발한 십자군전쟁 때 만들어지기 시작한 갑옷은 15세기에 이르러 이탈리아 북쪽과 독일 남쪽 지역에서 대량생산의 틀이 마련되었다. 이탈리아의 지혜와 독일의 장인정신으로 만들어진 열처리를 거친 갑옷은 궁극의 갑옷이 되었다.

강철의 열처리 망치질로 이루어낸 얇고 가볍고 강한 효율적인 갑옷은 화약의 발달로 쇠퇴하며 창과 방패의 모순矛盾의 논리를 뒤로하고 철모만을 남긴 채 쇠락의 길을 걷게 되었다.

그러나 문명의 사슬은 1884년 내연기관의 발명으로 망치질과 자동차 산업을 연결시켰다.

갑옷을 만들던 망치질이 자동차의 차체 기술로 이어져 카로체리아Carrozzeria(디자인 능력을 갖춘 소량 주문 제작 방식의 자동차회사)가 형성되고 명차를 만드는 기틀이 되었다. 도면을 그리고 철판 두께만큼을 뺀 목형을 만들고 그 위에 철판을 얹어 망치질로 만들어낸 당시의 자동차는 오늘날 흉내 낼 수 없는 궁극의 디자인이며 예술이다.

잡지를 들추다가 '갑옷이다' 하고 눈을 멈추었다. 그해의 베스트 트렌드로 나타난 퓨처리즘이 금속성 에나멜 광택으로 패션쇼의 런웨이를 주름잡는다. 돌체앤가바나도, 발렌시아가도, 후세인 샬라얀도……. 레트로 스타일Retro style, 한참을 되돌다 되돌아온 시간이다.

카로체리아에서 만든 자동차

중세 유럽의 갑옷 이미지

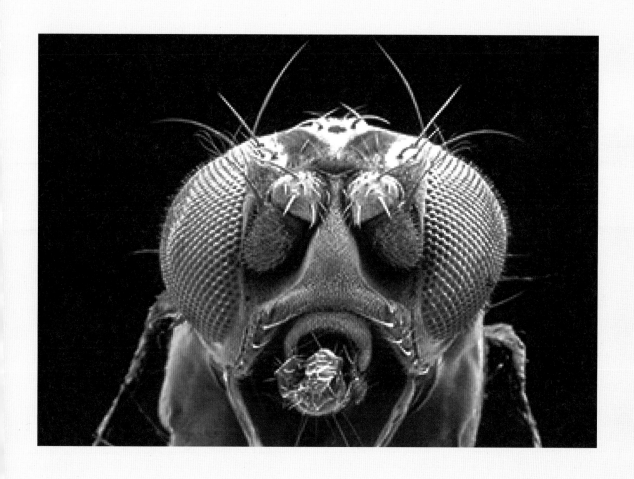

지오데식 파리 눈

파리 눈을 근접촬영한 사진

(출처: 〈슈테른〉)

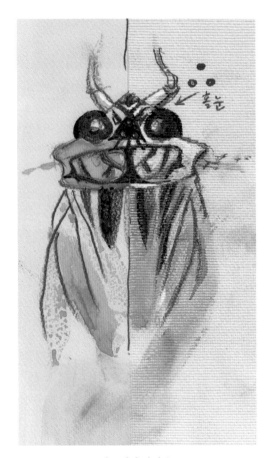

홑눈

지오데식 파리 눈

맴맴.

손바닥으로 손 우물을 만들어 매미를 덮치려고 살금살금 다가가면 어느새 이놈도 살금살금 옆걸음으로 나뭇등걸 뒤쪽으로 몸을 숨긴다.

고깔 모양 잠자리채로도 잡기 힘든 걸 맨손으로 훔치려니…….

콩을 반쪽으로 나누어 양쪽으로 갈라놓은 것 같은 반구형 눈을 두 개씩 가졌으니 360도 주변의 움직임을 알아채는 건 당연한 일일 수밖에.

어떻게 잡는데?

긴 회초리 끝에 거미줄을 친친 감아 콩알 크기로 만들고 만약 거미줄이 모자라면 왕거미를 붙들어 엄지와 검지로 잡고 꽁무니에서 쓸 만큼 뽑아내서 보충하고 침을 바르면 끈끈이 풀이 된다.

경계가 느슨한 눈과 눈 사이 가운데로 해서 날개에 대면 매미는 내 것이 된다.

꼬리가 있는 매미는 건드려서는 안 된다. 알을 낳는 암컷, 벙어리매미이기 때문이다.

그런데 이게 뭐지?

양 눈 사이 이마빡에 좁쌀만한 갈색 보석 세 개가 삼각 모양으로 박혀 있다.

어둡고 밝음을 식별하는 홑눈이다.

수천 개의 낱눈이 모여 이뤄진 겹눈도 부족해서…….

몇 해 전 〈사이언스〉에 눈을 끄는 기사가 실렸다. '360도 볼 수 있는 매미 눈 카메라'가 한국인 과학자에 의해 발명되었으며 내시경과 같은 의료기로 사용될 것이라는……. 돔 두 개가 합쳐져 구체가 되어 360도를 볼 수 있는 매미의 눈으로부터 얻어낸 고안품이다.

오래전 독일 잡지 〈슈테른〉에서 파리를 확대한 사진을 보게 되었다. 독일 말을 모르니 답답한 마음에 책장만 넘기다가 마주한 작은 사진이었다. 안 될 것을 뻔히 알면서 편지를 냈다. 자세히 볼 기회를 달라고…….

얼마 후 손바닥만한 원판필름이 배달되었다. 쓸 만큼 쓰고 돌려달라고…….

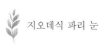
지오데식 파리 눈

병원균의 대명사 파리가 이렇게 아름답고 황홀한 색깔일 줄이야. 셀 수 없이 많은 낱눈으로 이뤄진 겹눈은 낱눈에서 하나하나 얻어진 영상 정보를 모자이크 형태로 뇌에 전달하여 우수한 색깔과 함께 시각적인 형태로 만들어낸다고 한다.

겹눈은 움직임을 아주 정확하게 알아차릴 수 있는데, 호시탐탐 위협받는 작은 곤충에게는 주변 경계를 위해 육각형 반구형 돔이 필요했나보다.

육각형 다면체로 만들어진 바이오 돔인 바이옴Biome.

에덴 프로젝트라는 식물원을 덮고 있는 육각형의 투명 폴리머 필름 모듈polymer-film module 구조도 영락없는 곤충의 겹눈 구조다.

도자기 점토를 파내 쓰느라고 생긴 60m 깊이의 거대한 흙 웅덩이 골짜기. 보잘것없는 불모의 땅에 영국인들은 식물의 낙원을 만들어 인간과 자연의 공존의 실험장을 만들었다. 돔의 무게가 돔 안의 공기 무게보다 가벼워 돔이 날아가지 못하도록 인장력을 보강한 지혜로운 엔지니어링이다.

그런데 이 지혜로움을 거슬러올라가면 리처드 버크민스터Richard Buckminster의 지오데식 돔Geodesic Dome을 만나게 된다. 다면체로 엮어지는 하늘을 가리는 반구형의 구조는 기둥 없이 가장 큰 표면적의 효율을 얻고, 넓으면 넓을수록 비례하여 무게가 줄고 구조가 강해지는 모듈 시스템이다.

1967년 몬트리올 엑스포에서 실용성과 가능성을 인정받았다.

소아마비 바이러스도, B형 간염 바이러스도, 계란의 석회질 껍데기도 모두 그의 지오데식 돔의 구조를 닮았다.

자연과학의 발달로 미생물의 미세구조가 하나둘 밝혀지면서 지오데식 돔의 틀이 수없이 존재함을 알게 되었다.

우리의 노력과 지혜로 만들어진 구조물들은 우리가 이미 발견하였거나 아직 보지 못했을 뿐 그들은 우리를 내려다보고 있고 한참을 앞서가고 있다.

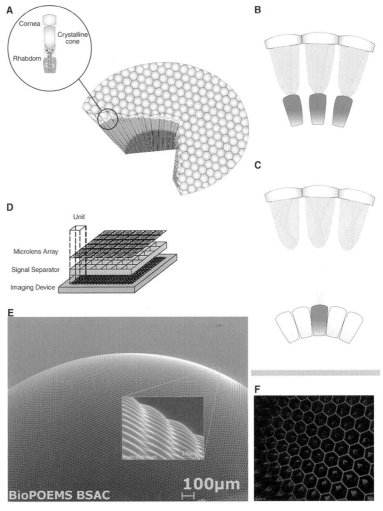

A
Cornea
Crystalline cone
Rhabdom

B

C

D
Unit
Microlens Array
Signal Separator
Imaging Device

E
BioPOEMS BSAC
100μm

F

매미 눈 카메라의 원리

2006년 독일 월드컵 개막식 및 결승전
장소였던 알리안츠 아레나.
분데스리가 중 바이에른 뮌헨과 1860 뮌헨이 홈
구장으로 사용하다가 현재는 바이에른 뮌헨만
사용하고 있다. 바이에른 뮌헨의 홈경기에는 빨
간색, 1860 뮌헨의 홈경기에는 파란색으로 점등
됐다.

영국 콘월에 있는 에덴 프로젝트의 바이옴

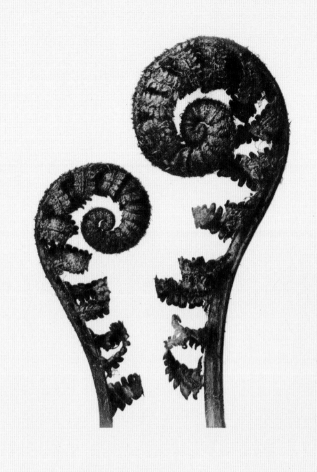

색다른 낯섦

카를 블로스펠트의 고사리 사진

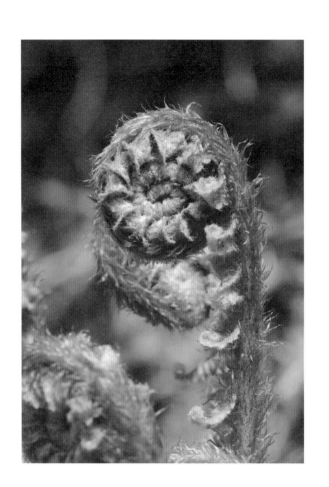

비가 갠 후 서둘러 산등성이로 올라갔다.

벌써 몇 년째 허탕을 쳤는지 모른다. 꼭 보아야 하는데, 이번에는 꼭…….

머릿속에서 되뇌길 몇 년째인지 모른다. 홀씨식물, 음지식물……. 그늘지고 축축한 비탈에서 자라는 놈. 아직은 산의 풀이 웃자라지 않아 그런대로 찾기가 수월했다. 그래도 덤불을 헤집고 그늘진 숲속으로 고개를 들이미는 건 내키지가 않는다. 엎친 데 덮친 격으로 이놈 옆에는 뱀 대가리 모양의 버섯이 서너 개씩 자리를 잡으니 더욱 껄끄럽다.

손가락 마디보다 작게 올라오는 놈을 발견했다. 또르르 똬리를 틀어서 낙엽을 비집고 올라오는 새순. 배를 깔고 이리저리 렌즈를 들이대려고 하니 여간해서 얼굴을 맞대려고 하지 않는다. 낯을 가리나, 고사리가?

집에 돌아오니 이게 웬일인가? 이런 일 자주 있었으면…….

큰 고사리 사진이 두 개나 있는 흔하지 않은 우편엽서가 날아와 있다.

"아부지, 우연히 전시회에 갔다가 늘 얘기해주시던 카를 블로스펠트Karl Bloss-feldt(1865~1932)와 에른스트 헤켈Ernst Haeckel(1834~1919)이 초현실주의에 큰 영향을 끼쳤다는 걸 알게 되었습니다. 반가운 마음에 고사리 사진 담긴 엽서 편에…….."

잘은 모르지만 '색다른 낯섦'으로 이야기되는 초현실주의. 그들의 사진과 극사실적인 묘사가 어떻게 영향을 미쳤는지……. 두 사람의 상이한 점이 있다면 한 사람은 땅에서, 그리고 다른 한 사람은 바다에서 대부분의 소재를 찾았다는 점이다.

꽃이 말했다. "나는 축복도, 기쁨도, 죽음도 아무것도 아니에요. 난 나일 뿐이에요. 나에게 어떤 의미도 함부로 담지 말아요."

그러나 블로스펠트는 아름다운 꽃에서 아름다움의 의미를 빼기 시작했다.

아름다움으로 다른 부분이 가려지기 때문에 아름다움을 들추어버린 것이다.

사진 기술이 시작 단계였던 무렵, 그는 교육자로서 학생들의 지도 목적으로 슬라이드를 만들고 투사된 영상을 손거울에서 종이로 반사시켜 그려나가는 방법을 고안

하기도 했다.

그의 사진들을 들추다보면 '나는 뭘 했지?' 하는 까마득한 뒤처짐으로 휩싸이는 마음이 금방 존경심으로 가득해진다.

존경스럽기는 같은 시대의 헤켈도 매한가지이다.

생태학이란 용어를 처음 만들어내고 진화론의 전도사라고도 불리는 그는 진화이론에 대한 지나친 집착으로 가설에 대한 증거를 조작하는 속임수의 사도라는 불명예를 얻기도 한다.

이런 수치스러움에도 불구하고 그의 집착이 보여주는 자연계의 질서와 조직에 관한, 동물과 생물적, 비생물적인 외부 세계와의 전반적인 관계에 대한 연구는 수많은 관찰과 그림을 동반했다. 블로스펠트의 사진이 육안으로 관찰했던 것에 비해 그는 현미경을 통한 관찰을 육안으로 볼 수 있도록 그려놓았다.

불과 물 그리고 바람이 이는 자연현상은 신의 뜻에 의한다는 생각으로부터 벗어나서 그 이유를 자연에서 찾으려는 이들의 노력이 새로운 발명의 세기를 맞는 계기를 만들었다.

그들이 관찰한 아주 평범하거나 미세한 조직적 형태로부터 무엇을 얻을 수 있을까?

1900년 파리 박람회장. 건축가 르네 비네Rene Binet는 헤켈의 방사체(radiolarian) 그림을 기본으로 한 박람회장 정문을 설계했다.

책장을 넘기다가 한 구절이 문득 눈에 들어왔다.

서양의 한 예술가가 평생 그의 예술 세계에 담고 있던 문장이다.

"모든 사물이 자신만의 아름다움을 가지고 있지만, 모두가 그것을 보지는 못한다 (Everything has its own beauty, but it doesn't appear to everybody)."

알고 보니 공자님 말씀이었다.

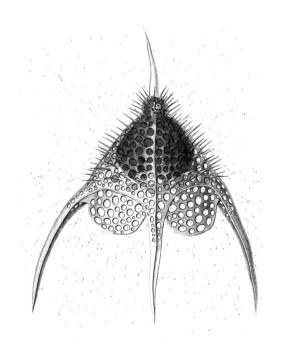

에른스트 헤켈의 방사체

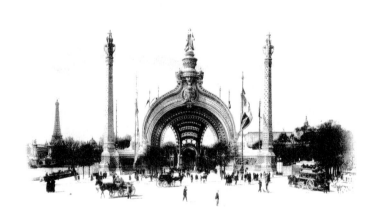

르네 비네가 설계한 파리 박람회장의 정문은 헤켈의 방사체 그림을 토대로 했다.

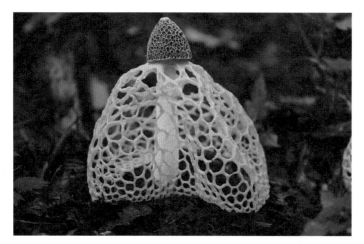

망태버섯은 어부들이 물고기를 담는 망태를 닮았다고 해서 붙여진 이름이다.
매년 장마철과 가을에 혼합림에서 생겨난다. 노랑망태버섯은 이른 새벽 해 뜨기 전에만 모습을 보여준다.

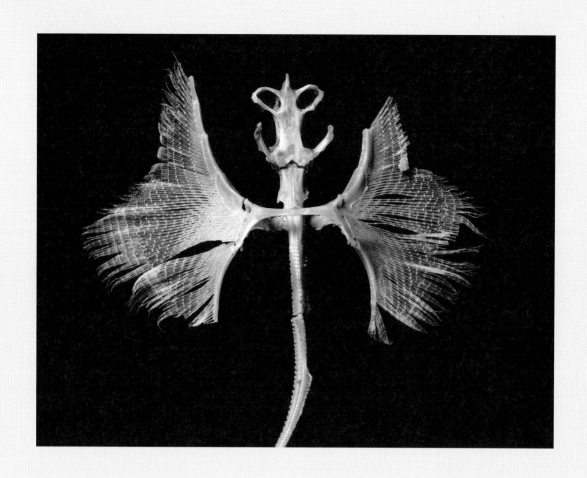

너울너울

해부된 가오리의 뼈 구조이다.
방사선 부챗살 형태의 양측 날개는 매듭과 매듭 사이가 끄트머리를 제외하고는 시작과 끝이 같은 굵기로 돼 있다.

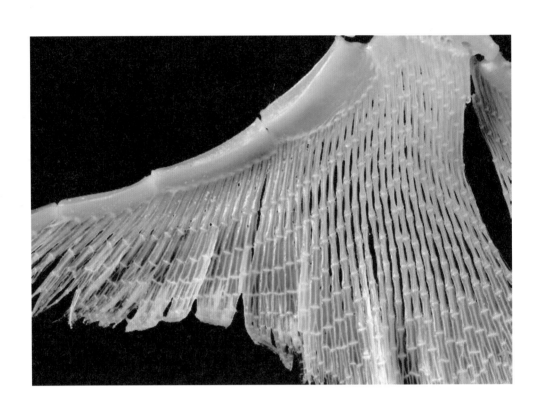

진달래 필 때 먹지 말라는 홍어, 가오리.

장마철로 접어들었으니 먹어도 되겠지.

연골軟骨 어류이니 살을 발라내고 뼈를 추리는 것은 꽤나 어려운 일이다.

뼈와 살의 구분이 애매모호하여 언제 냄비 뚜껑을 열어야 할지, 불꽃의 크기는 얼마나 커야 할지……. 그렇게 쉬운 일이 아니다.

살을 발라 가시를 추리고 맞추는 일 또한 쉽지가 않다.

겨우겨우 가시를 제자리인 듯한 곳에 맞추어놓고 이리저리 살피니 먼저 눈에 들어오는 것이 몸의 중심에서 퍼져나간 방사선 부챗살이다.

하얀 국숫발을 엮어 꿰맨 매듭들이 규칙적이지 않고 예사스럽지가 않다.

어, 카누도 보이고, 날개를 활짝 편 갈매기도 있고, 두 개의 빗장뼈가 맞물린 현가장치도 있고, 접영하는 수영 선수의 어깨도……. 보면 볼수록 어디선가 눈에 익은 것들이 꼬리를 물고 나타난다.

방사선 부챗살의 매듭들은 종횡으로 관계를 이어나간다. 하얀 오라기들은 제각각 크기와 비례가 다르고 점점 작아지는 듯하다가 커지기도 하고 예측을 빗나가기 일쑤이다.

오라기를 따라 이어지는 매듭의 궤적은 몸으로부터 밖으로 좁아지며 다른 오라기와 리듬을 타며 맥을 이어나간다.

매듭과 매듭 사이의 마디들은 끄트머리를 제외하고는 시작과 끝이 같은 굵기이다.

그런데 마디의 형상은 배흘림과 반대로 되어 있으니 '극과 극은 통한다'는 논리일까?

댄싱 퀸!

물결 따라 넘실넘실 너울대는 가오리. 물결인지 미역의 갈래인지 너울너울 몸짓의 구분이 어렵다.

10억분의 1을 다스리는 나노 기술의 21세기를 맞이했음에도 우리가 따르거나 흉내 내지 못하는 것이 있다.

너울너울

인류가 만들어낸 문명 속에서 찾아지지 않는 것.

그들 속에는 자잘한 몸짓이 없다.

가오리의 춤도, 바람에 흔들리는 나뭇가지의 유연함도 없으며, 기계적 몸놀림에 환호와 갈채를 보내는 사이 어느새 당연함이 되어버렸다.

물리학과 생태학의 한계인가, 차이인가?

자르고, 접고, 말고, 꺾고, 뚫고, 조이고, 누르고, 붙이고, 휘고…….

편리한 도구나 기계를 만들기 위해 이런 손놀림은 지혜의 실현을 가능케 하는 수단이었다.

빠르게, 안전하게, 지속적으로, 반복해서……. 이런 기계들은 퍽 이성적이어서 고와 스톱, 예스와 노, 업과 다운의 양면성만을 지닐 뿐 '슬그머니, 은근슬쩍'과 같은 짓거리를 하지 못한다.

새를 모방해 시작된 비행기. 동체가 있고, 날개가 있고, 꼬리가 있다. 새와 닮기는 닮았으나 여기저기 가위질해서 톱니와 모터로 돌리고 끈으로 연결해서 구색을 갖추어 하늘을 날고 있다.

나사(미국항공우주국)가 유연하게 형태가 변하는 비행기를 계획하고 있다.

하늘에서 기류의 변화에 따라 자유롭고 유연하게 모습을 바꾸는 비행기, 꿈의 실현을 위해 생체모방물질 개발 프로젝트(BIMAT)가 나사에 의해 진행되고 있다.

약한 전기적 신호에도 형태가 바뀌고 그 자체가 감지 역할을 하는 새로운 탄소 나노 튜브의 복합 재료가 '모습을 바꾸는' 비행체를 가능케 한다고 한다.

날개를 쫙 펴고 세찬 바람을 이기며 하늘의 자리를 지킨다.

멈추어 있는가 싶더니 날개를 접고 먹잇감을 향하여 수직으로 떨어진다.

순간 시속 300km.

모핑 비행기는 빠른 것만큼 느린 것도 가능케 하였다.

새처럼 하늘에서 날개를 접기도 하고 비틀기도 하며 상황에 따라서 모습을 유연하

가오리 사진과 나사에서 제작하고 있는 모핑 비행기

게 바꾸어나간다.

이제 과학자들은 디자이너들에게 새로운 해석의 기회를 주었다.

빠른 것보다 느리게 하는 것이, 맺고 끊음보다 슬그머니 이어지는 것이 우리가 바라보아야 할 새로운 세상일 것이다.

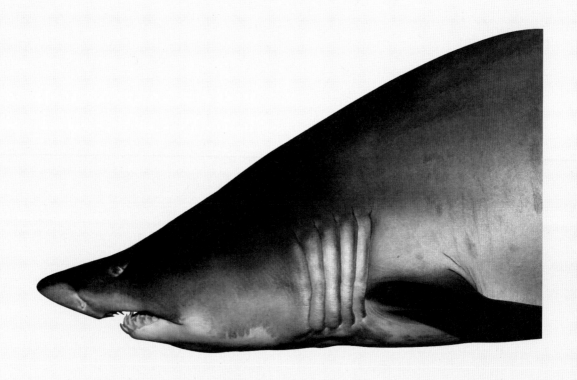

비늘의 비밀

상어 비늘에 있는 작은 돌기들은 마찰저항을 낮춰 속도를 높여준다.

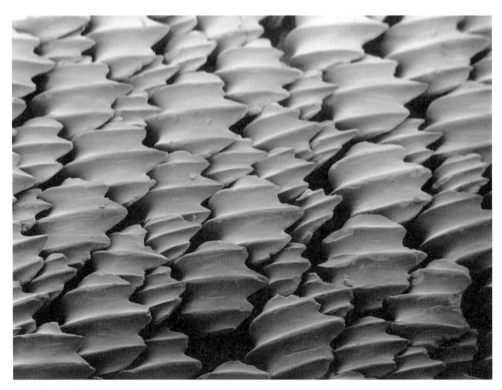

상어 비늘을 확대한 장면

별안간 바람 한 점 없는 넓은 수면 위에 이등변삼각형의 파문이 그려진다. 점점 커지는 삼각형의 뾰족한 모서리가 저수지 한가운데로 내달린다.

꼭짓점을 끌고 가는 것은 마름모꼴 뱀의 머리.

패랭이꽃 핀 언덕에서 부지런히 돌팔매질을 해보지만 이등변삼각형은 점점 커질 뿐 지워지지 않는다. 건너편 왕골 수초 사이에 다다라서야 파문의 그림 그리기는 끝이 난다.

뱀이 어떻게 물을 건너갔지?

비늘을 발판 삼아 노 저어 갔나?

아니면 S자로 안간힘을 쓰며 물을 밀고 갔나?

어릴 적 냇가에서 뱀장어를 잡을 뻔한 적이 있었다.

바로 눈앞, 수초에서 어른거렸지만 냉큼 손이 뻗어지지 않았다.

'뱀'이란 단어가 장어 앞에 있지만 않았어도 쉽게 손을 뻗었을 터인데.

좁쌀만큼 작고 반짝이는 눈, 하얀 턱 그리고 배, 덜 자란 듯한 수염, 나비 같은 지느러미, 괄호 열고 괄호 닫은 꼴의 벌름거리는 아가미……

용기를 내어 꽉 움켜보지만 '미끈둥' 하고 미끄러지고 만다.

사실 그러고 보면 물에서 노는 놈치고 손에 쉽게 잡히는 것은 없다.

미꾸라지, 송사리, 붕어, 피라미. 모두 하나같이 미끄러운 피부를 가졌다고 '미꾸라지 같은 놈'을 벗어나지 못한다.

한번은 폭포수같이 쏟아져 내리는 물줄기를 거슬러올라가는 물고기떼를 본 적이 있다. 자기 몸의 수백 배일 것 같은 저항을 헤치고. 몸뚱이 크기라고 해봐야 손가락만한데.

어느 날 갑자기 수영 선수들의 패션이 까맣게 바뀐 적이 있다.

자꾸만 떼어내어 최소 부위만을 가리거나 붙들어 저항을 줄이려던 노력들이 정반대의 길을 택한 것이었다. 남녀 모두 머리에서 발끝까지 원피스로 얼굴만을 남겨놓

고 전신을 밀착시키는 상식을 뛰어넘는 검은 마녀의 모습에서 새로운 것을 알게 되었다.

2000년 시드니 올림픽, 수영 종목 33개의 금메달 중 25개의 금메달이 전신 수영복을 입은 선수들에게 돌아갔다.

상어 비늘 수영복.

시속 50킬로미터의 제법 빠른 속도로 물살을 가르는 상어의 비늘.

그 비늘에 돋아나 있는 작은 돌기로부터 얻어낸 생각이 0.01초의 기록을 줄이는 수영복을 탄생시켰다. 상어 비늘에 있는 작은 돌기들은 마찰저항(조파저항)으로 속도가 느려지는 것을 방지한다.

달리는 것에는 항상 앙갚음이 따르게 마련이다.

달리는 것은 저항을 동반하고 저항을 끌어당기는 바람을 일으킨다.

맴돌이류의 이 바람을 와류vortex라 하고.

신비스럽게도 상어 비늘의 작은 돌기는 맴돌이류의 물살을 상어 비늘에서 멀리 쫓아버려 물의 저항을 약 10~15퍼센트 줄일 수 있다고 한다.

그래서인지 수영복에 여기저기 따로 여미어 꿰맨 분할 선이 보인다.

물살을 정면으로 받는 상어 코 앞의 돌기가 거칠듯 팔, 어깨, 다리에도 돌기가 크고 가슴, 복부는 부드러운 돌기로 되어 있다.

이 옷을 즐겨 입은 이언 소프Ian Thorpe는 세계 신기록을 13개나 달성했다.

과거에 에어프랑스는 은빛 동체를 반짝이며 하늘을 누볐다. 항공사 로고만 쓰여 있을 뿐이었다. 페인트 무게만큼 승객과 화물을 실어날랐다.

치솟는 항공유의 절약을 위해 캐세이퍼시픽 항공기가 페인트를 벗겨내는 모습이 해외 토픽에 실렸다.

저항을 줄이려고 수영복이 미니멀리즘 디자인의 반대 길을 택했듯, 1톤이나 되는 페인트 무게만큼을 더 싣기 위해 비행기의 표면을 바꾼다. 이제 움직이는 것들은 새

로운 옷을 입어야 될 날이 머지않은 것 같다.

비행 동체에서 곧 상어 비늘을 보게 될지도 모른다.

죽은 나무가 말라가면서 벗겨진 껍질 사이로 속살이 드러났다.

생전에 물길이 있었을 테니 그 길은 당연히 만질만질해야 할 텐데, 인간의 손바닥 주름처럼 무늬가 그려져 있었다. 서로 겹치거나 반복됨이 없이 이어져나간다.

무늬? 부호? 암호? 도무지 짐작이 가질 않는다.

비늘이나 껍질이나 그게 그거 아닌가 하고 얕잡아 보기에는 생김새가 제법 심각하다.

상어와 달리 씨 떨어진 곳에서 뿌리를 내리고 평생을 꼼짝하지 않고 그 위치에서 살아내는 나무에게 어쩌면 두꺼운 껍질 속에 감춰진 이 무늬 같은 속 이야기가 많을 것이라는 생각도 든다.

어디 그것뿐이랴?

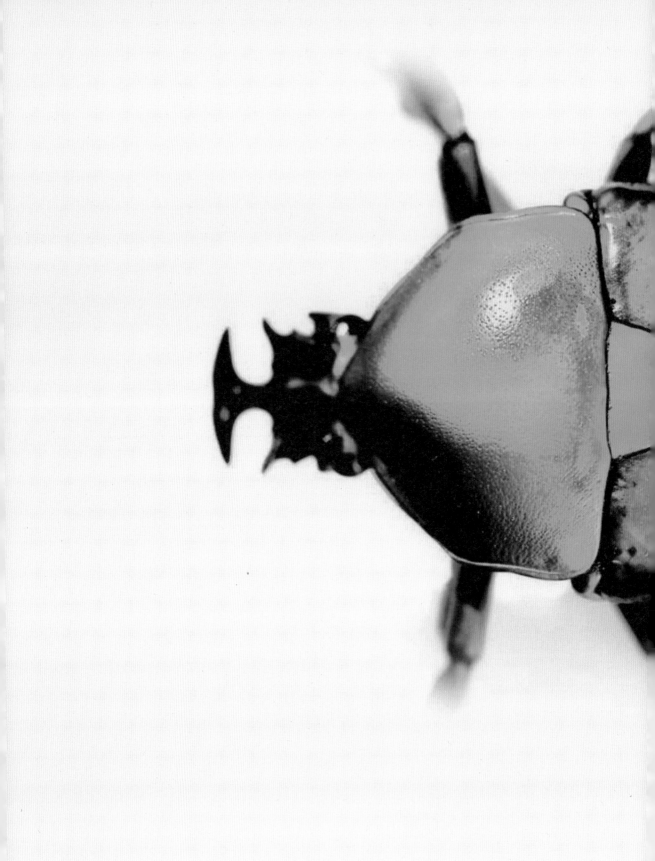

풍뎅이 등짝

직접 채집한 풍뎅이의 등짝을 접사한 이미지

까만 구두를 신고 벗을 때마다 어색하고 답답한 느낌이 든다. 그래서인지 여러 해가 지났어도 여전히 새 구두다. 구두코에 T자로 이어 달아 박음질한 선이 풍뎅이 등짝만도 못하단 생각이 들어서이다.

풍뎅이 등짝?

달이 뜬 여름밤에 까치발을 하고 옥수수염을 손으로 훑어내리면 풍뎅이 서너 마리가 손안에 잡힌다. 한 놈씩 흙바닥에 뒤집어놓으면 꽤나 전전긍긍 돌아누우려고 애를 쓴다.

손바닥으로 서너 차례 땅바닥을 쳐주면 이에 용기백배해 누운 채 날개를 펴고 시동을 건다. '붕' 하고 한 녀석이 날갯짓을 시작하면 너도나도 '붕붕' 마당 한구석에 흙먼지가 피어오른다. 흙먼지와 달빛 그리고 흙냄새.

무엇이 그리도 즐거웠을까?

애처롭고 미안해 손바닥에 올려놓으면 한동안 죽은 척 꼼짝도 하지 않는다. 이리 뒤척 저리 뒤척 굴려보아도 여전하다.

한참을 기다리면 날개 사이로 잠자리 날개 같은 속 날개가 슬그머니 비껴 나오고 이내 딱딱한 날개가 양옆으로 벌어진다.

삼각형.

얼핏 T자처럼 보이는 가슴 날개의 분리선 사이에 삼각형이 보인다.

무리한 직각의 마주침이 되지 않도록 삼각이 도와주고 있다. 무리한 만남이 없는 흐름이다.

그러니 내 구두는 풍뎅이 등짝만도 못하다 할밖에…….

여러 해 전 한쪽 팔에 붕대를 감고 제주에 간 적이 있다. 가방을 들어준 호텔 종업원의 제복 가슴팍에 초록빛 배지가 붙어 있었다. 돌하르방을 대신하는 새로운 제주의 상징물인가?

어, 그런데 이놈이 움직인다. 처음 본 초록 풍뎅이, 빛을 따라 들어왔나보다. 옷깃에

구두의 코 부분이 풍뎅이의 등짝과 닮았다.

서 떼어내려니 뒷발을 걸고 마땅치 않아 하는 놈을 객실 팔손이 이파리 위에 올려놓고 하룻밤을 보냈다.

처음 만난 초록 풍뎅이, 햇볕에선 무슨 색이 날까?

어디 갔지?

아무리 찾아도 보이질 않는다. 팔손이 화분까지 뒤집어보아도 구석구석을 찾아봐도 어디에도 없다.

비행기를 탈 시각은 다가오고, 햇빛이 들어오는 창틀 틈바구니에서 그놈을 찾아 다칠세라 빈 필름 통에 넣어 집으로 가져왔다.

조심스레 뚜껑을 여니 죽은 척 내숭을 떨고 있다. 요리조리 굴려도 발을 모으고 꼼짝을 않는다. 오랫동안 기다려도 마찬가지다. 죽은 것이다.

살아 있는 것을 살아 있지 않게 한 소홀함으로 가슴이 내려앉았다. 어쩔 수 없는 마음에 초록빛을 사진으로 남기고 싶어 마당 한쪽에 삼각대와 사진기를, 사진기와 렌즈 사이에 주름상자까지 끼워가며 부산을 떨었다. 어렵게 초점을 맞춘 등딱지의 초록빛은 초록 혼자가 아닌 형언하기 어려울 정도의 놀라움으로 가득했다. 가까이 더

가끼이 흔들리지 말아야 할 터인데. 파인더 안에서 물결치는 색의 변화는 욕심을 가져왔다. 셔터 줄을 어렵게 찾아 돌려 끼우고 들여다보니 파인더 안이 환하다. 아무것도 없다.

살았다! 초록 풍뎅이.

이것이 내 구두코가 풍뎅이에 비해 변변치 못하다는 얘기이다. 신고 벗을 때마다.

초록 풍뎅이와의 아쉬움 때문인지 한동안 땅만 보고 다닌 적이 있다. 바구미도 딱정벌레도 방구벌레도 이름 모르는 딱딱한 등딱지 날개를 가진 놈이면 모두가 나름 별난 모양과 색을 가지고 있었다. 하나같이 삼각형 칵테일 잔이 긴 자루 끝에 붙어 있고……

짝짓기

알을 낳으면서 죽어가는 어미 베짱이의 눈

갈대가 몹시 흔들린다. 햇볕을 등진 연둣빛 이파리를 여섯 개 다리가 한쪽에 세 개씩 양쪽으로 나뉘어서 안간힘을 쓰며 끌어안고 있다. 이파리 가장자리도, 여섯 개 다리도 만만치 않게 톱날처럼 결이 나 있다.

뒤쪽을 보았다. 연두, 초록, 코발트, 주홍, 빨강…… 색색의 세로줄 무늬 옷을 입은 딱정벌레가 같은 옷을 입은 다른 한 마리를 등에 업고 있다. 강바람에 꺾일 것만 같은 갈댓잎은 딱정벌레에게 자리를 만들어주고 연두색 자기 색을 딱정벌레에게도 빌려주어 그나마 숨을 곳을 만들어주었다. 절제된 색은 어디로부터 오는 것일까. 현란하게 많지도 않은 몇몇 색의 차례를 누가 그려주었을까.

박주가리, 가을에 씨 폭탄 잘 만들기로 유명한 놈이다.

갈대 줄기를 감아 올라가는 곳곳에 잉크 빛 벌레들의 잔치가 벌어졌다. 머리통과 등딱지에 하늘과 구름이 흘러간다. 같잖지도 않아 보인다. 그 조그마한 머리통에 하늘이 온통 다 비치니…… 이파리 하나에 서너 쌍이 등에 수놈을 업고 있는가 하면 훼방꾼도 만만치 않아서 누가 최종 주인인지 알아먹기가 힘들다. 비비고 틈새로 들어오는 놈, 떨어져나간 놈이 다시 딴지 걸고…….

딱정벌레는 외줄기를 잡고 바람과 싸워야 하지만 호젓함이 있었는데, 이놈은 넓은 마루가 편안한 대신에 호젓함이 없으니 이래저래 공평한 세상이다.

이놈들 이름이 뭘까? 색깔은? 뭐라고 이름을 불러줄까?

오렌지, 코발트, 호박, 사파이어, 심연深淵(abyss blue), 아이보리, 선셋 레드sunset red……. 모든 색의 이름은 자연으로부터 온다. 세상 사람 누구라도 이름만 들어도 알 수 있는 이름 짓기의 기본인 관용색명慣用色名. 그렇지만 이놈들은 이 말이 통할 수가 없다. 표현할 수가 없기 때문이다.

오월만 해도 덜 익은 색이었는데 하루가 무섭다는 오뉴월 볕에 딱정벌레 등딱지는 어느새 절제미의 극치를 이룬다.

짝짓기 잔치로 숲속은 야단법석이다.

 짝짓기

민들레 꽃씨가 낙하산을 펴고 비행을 떠나기 전 노린재란 놈은 이 푹신한 깃털에 배를 까고 배우자를 맞이한다. 등딱지에 황금색 문장과 기하 도형 판을 붙인 노린재는 얼굴이 작고 못나서인지 서로 얼굴을 돌려 먼 산을 바라보고 있다. 꽁지만 마주 대고서.

왜 그럴까? 복잡한 등 무늬만큼이나 설명이 어렵다.

장다리꽃 위에서 노린재 흉내를 내는 놈이 또 있다.

검정 바탕에 주홍색 점일까, 주홍 바탕에 검은 점일까.

분할과 조화는 어디서 왔을까? 분할의 이유와 기능은 무엇일까?

6월에 태어난 방아깨비의 색깔은 풀색을 따라 변해간다. 여름을 지나면서 어쭙잖던 초록의 풋풋함은 사라지기 시작하고 방아깨비 등 위에는 접힌 뒷다리보다도 작은 신랑이 업힌다. 얼핏 보면 보이지도 않는 신랑이 늘 즐거워서 어쩔 줄 모르고 '때깍때깍' 암놈 등허리 옮겨 다니기 바쁘다.

서리가 내릴 즈음이면 메뚜기도 베짱이도 방아깨비 닮은 식구들은 흙에 구멍을 뚫고 알을 쏟아 넣는다.

그리고 이내 주검을 맞이한다.

파란 눈, 그 예쁜 눈은 무슨 생각을 하는 걸까?

알을 낳고 있는 어미의 눈엔 깊은 강이 흐르는 것 같다.

"엄마, 그 예쁜 눈은 오디다 두고……."

주검 앞에서 흐느끼던 아내의 목소리가 기억난다.

해가 바뀌면 풀밭 작은 구멍에서 또 하얀 연기가 피어오를 것이다.

보이지도 않을 만큼 작은 뒷다리가 몸보다 긴 방아깨비들의 세상 구경 점프가 시작될 것이다.

한 몸에서 어떻게 이렇게 많은 탄생이 이루어지는 걸까?

풀과 나무는 세상살이가 고달파질수록 종족보존본능이 강해져 꽃과 열매를 많이 맺는다는데…….

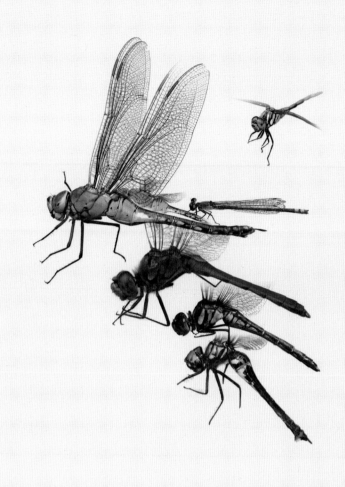

속임수,
그 위장의 미학

모두 위장색을 하고 있다. 황금색과 녹두색으로 변장한 장수잠자리는
푸른 숲속에서 자신을 위장함으로써 생존의 확률을 높이게 된다.

구름 한 점 없는 하늘이 갑자기 컴컴해진다.

물가에 구름 같은 그림자의 어둠이 드리우는가 싶더니 이내 다시 밝아진다.

뭐지?

장수잠자리 그림자가 나를 덮고 지나간 것이다.

스쳐지나가는 옆모습이 형형색색 찬란하다.

떴다, 내렸다 촐싹거리는 날갯짓도 없고 늘 일정한 높이로 날아간다.

길목을 지키고 있으면 어김없이 흐트러짐 없는 자세로 같은 길을 따라간다.

혹시나 해서 둑길을 따라 뒤쫓아가보지만 서너 걸음에 뒤처지고 만다.

커다란 두 눈에는 초록도 있고 파랑도 있고 구름 그림자도 스쳐지나간 것 같고…….

고추잠자리, 보리잠자리, 쌀잠자리. 빛깔대로 생긴 대로 이름 지어진 잠자리 중에서 장수.

크기도, 빛깔도, 점잖은 기품도, 날갯짓도 감히 따를 수가 없다.

그런데 이 장수는 날기만 할 뿐 쉬지를 않는다.

갈대 끝이나 나뭇가지 어디에서라도 잠시 쉬어 가면 좋으련만.

가까이 볼 수 없을까? 잠자리채로 낚아챌까?

모르는 사람의 편안한 생각일 뿐. 장수가 고깔 망태기에 들어가겠는가.

 속임수, 그 위장의 미학

역사소설에서 장수를 잡는 것은 미인뿐이다.

인간의 영악스러움이 장수잠자리를 미인계로 유인하는 그럴듯한 묘안을 마련했다.

장수를 생포할 수 있는 오직 하나의 방법이다.

먼저 여러 잠자리 중에서 녹두색이 곁들여진 보리잠자리를 한 마리 잡아 노란 호박꽃의 암술자루를 따내어 이리저리 잠자리 몸뚱이에 굴리면 노란 꽃자루의 분가루가 뽀얗게 묻어난다. 보리잠자리는 순식간에 종을 달리한 황금 미인으로 다시 태어나게 된다.

분가루 칠하기 전에 잊지 말아야 할 것이 잠자리 꼬리에 실을 묶는 것이다. 키의 서너 배 되는 길이로 새끼손가락에 매듭을 짓고 "휘이" 하고 하늘로 날리면서 길목을 지키면 이내 아름다운 미인에 취한 장수가 여섯 개 발을 모아 가로채게 된다.

실을 당겨 꼬리를 잡을 때까지도 노란색 범벅이 되어 발을 풀지 못하고……

"위장의 묘미는 눈이 뇌에게 무의미한 이미지들을 인식하게 하는 것이다(The great art of camouflage depends on getting the eye to send message to the brain in order to build up a meaningless mental image)."

_리즈 봄퍼드, 『위장과 색 *Camouflage & Color*』에서

자연에서 빛깔을 바라보는 것은 그지없이 편안하고 즐거운 일상이다.

지구를 덮고 있는 모든 생명은 살아남으려고 진화를 거듭해왔고 그중에서도 색은 가장 큰 전략이라고 한다.

또 이러한 색의 진화는 수억 년 동안 형태와 행동의 진보를 동반하기도 했다.

먹고 먹히는 관계에서 색을 이용한 전략은 위장이 되었고 위장은 도망가거나 숨는 것보다도 더 우선하는 전략이 되었다고 한다.

속임수와 허풍.

변산반도 내소사의 사천왕상과 악귀상.
사천왕상이 잡귀를 쫓기 위해 눈을 부릅뜨고 절 입구를 지키고 있다.

딱정벌레의 이마에는 자신을 무섭게 보이게 하는 위장 문신이 있다.
위에서 보면 위장을 위한 무늬이지만 정면에서 보면 부릅뜬 위협적인 눈이 된다.

여름철 산과 들을 뒤덮은 가시덤불, 살짝 뿌리를 뽑아보면 힘없이 뽑혀 나온다. 줄기에 기세등등한 가시는 어디 가고.

딱정벌레는 뿔도 없고 송곳 같은 이빨도 없고, 변변하게 날지도 못하고 먹이라고 해봐야 이슬이나 빨아 먹을 수 있을까? 턱이 발달하지 않은 딱정벌레 등에 그럴듯한 대칭 추상화가 그려져 있다.

그런데 이게 웬일인가?

앞에서 이마빡을 쳐다보니 맹수보다 무섭고, 불국사 입구 지장보살의 부릅뜬 눈보다도 부리부리.

속임수, 허풍은 좋은 말이다.

남을 괴롭히거나 방해하지 않는다. 나에게 부족한 것을 보완하는 살기 위한 노릇일 뿐이다. 주변이 바뀌면 그들 또한 바뀐다. 아주 천천히 보이지 않게.

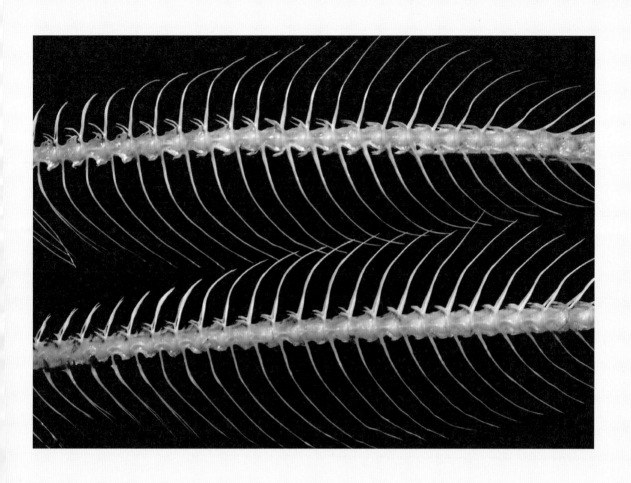

청어 가시에서 발견한
'구조의 디자인'

이쑤시개까지 동원해 직접 청어의 살을 발라내어 청어 가시의 구조를 드러냈다.

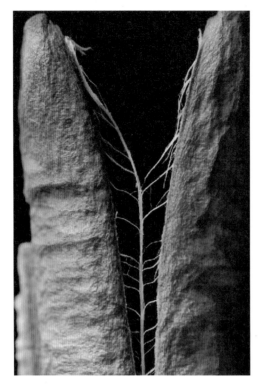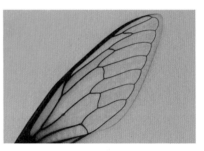

백합 씨와 매미의 날개 패턴. 구조의 디자인을 발견할 수 있다.

계단 틈새에서 유리 조각같이 빛나는 작은 날개 쪽을 보았다.

누군가의 발바닥에 묻어 다니다가 이곳까지 왔나보다. 청소 아주머니 빗자루질에도 쓸리지 않은 아주 얇고 투명한 날개. 새끼손가락에 침을 발라 손바닥에 올려놓으니 따스한 기운에 바르르 떨리는 모습이 가련하다.

투명한 얇은 막을 이렇게 저렇게 누비는 칸막이가 눈길을 끈다. 그렇다고 부챗살처럼 일정한 비율로 배분된 것도 아니고 한참을 들여다보아도 한없이 자연스러울 뿐 눈에 익숙한 편안함 말고는 보이질 않는다.

꼭 집어서 무엇이 어떻다고 알은체하기엔 턱없이 궁색하지만, 다만 한 가지 확실히 말할 수 있는 것은 짜여 있다는 것.

자연을 지탱하고 있는 형태들은 모두 짜여 있다는 공통점을 가지고 있나보다.

가로로 지르고, 세로로 내리긋고, 날줄이 되고 씨줄이 되고.

거미는 먹고 살려고 목 좋은 곳에 방사형의 그물을 치고, 백합 열매는 씨 담아두고

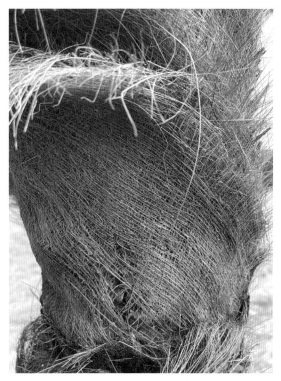

날실과 씨실의 만남은 종려나무에서도 발견할 수 있다.

짐꾼 유인하려 그물을 드리운다. 주초위왕 이야기(중종 때 조광조를 음해하려고 반대 파가 잎사귀에 '주초위왕走肖爲王'이라고 꿀로 써놓아 벌레가 먹게 했다)에서와 같이 벌레 가 갉아 먹은 자리에도, 삭아빠진 나뭇잎에도 실오라기가 엮어져 있다.

만물의 영장은 오묘한 자연 구조의 배분으로부터 얻어낸 생각으로 공정한 기하학 적 질서의 틀을 만들었고 그 속의 구조 배분을 실현하여 불변의 무늬들을 만들기 시작하였다.

헤링본herringbone(청어 가시), 스타 체크star check, 글렌 체크glen check, 샤크스킨shark skin. 시간이 흐르고 유행이 바뀌어도 우리 곁에 여전히 머무르면서 우리의 살갗을 감싸주는 섬유 무늬의 이름들이다.

어디 모양뿐인가?

한 올 두 올 짜내려간 엷은 천 바닥을 바늘로 긁어 먼지 같은 털을 일으켜세워 깃털 같은 부드러움을 흉내 내는 트리코tricot를 만들기도 하고, 엷은 천에 실을 심어 호

랑이 털 같은 질긴 모켓moquette을 만들어 철도 차량에 씌우기도 하고. 급기야는 두 장의 얇은 천을 실과 바늘이 왔다갔다한 후 가운데를 갈라내어 양털같이 부드러운 일석이조의 더블 라셀double raschel을 만들기도 한다. 또한 가운데를 가르지 않은 원단을 슬그머니 황영조 선수 운동화 바닥에 깔아 월계관을 쓰게 하기도 하였다.

비 오는 저녁에 오랜 친구를 만났다.

색의 조화에 미적인 감각으로 조직적이고 물리적인 접근이 가능한 컬러리스트여서인지, 미래의 예측에는 다양한 문화적 체험과 지식으로 설득력을 발휘하기도 한다.

"앞으로 뭘 해서 먹고살아야 하나? 디자인, 디자인 법석인데……."

"구조의 디자인(structural design)!"

생각할 겨를도 없이 답이 튀어나온다.

멈추어 있건 움직이건 많은 것이 손을 거쳐야 하기에 핸드헬드handheld 디자인은 감성과 더불어 발전의 폭을 넓혀야 한다는 말이었다. 즉, 색을 동반한 모든 표면 처리는 자연의 것으로부터 구조적 암시를 찾아야 한다는 생각이다.

헤링본(V자형을 이루는 줄무늬가 계속 연결된 형태)과 스타 체크 패턴으로 직조한 옷감

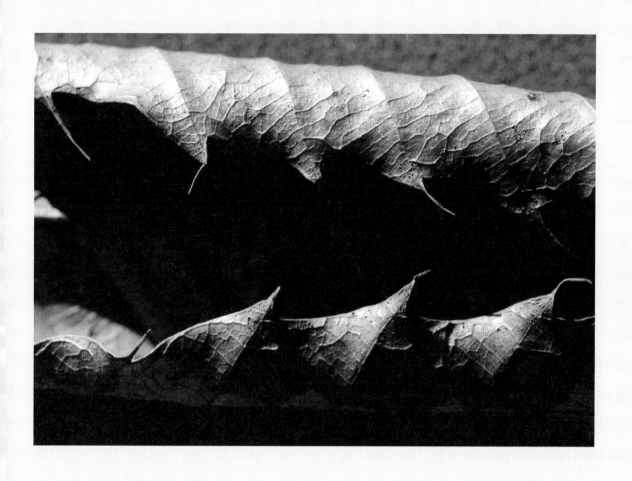

감 이파리 + 참새 잡기

나뭇잎은 햇볕을 쬐면 도르르 말리게 마련이다.

바이오 디자인이고 뭐고 이달만큼은 못 본 척 지나쳐버려야겠다.

이 가을이 지나가기 전에 꼭 들려주어야 할 얘기가 있기에.

감나무 이파리 때문이다.

잎사귀 서른여섯 장이 감 하나를 열리게 하는 수리에 밝은 이 나무는 사정이 여의치 못하면 일찌감치 초가을 길목에서 갓 열린 푸른 열매들을 떨어뜨리는 생리적 낙과를 하게 된다. 제 분수를 안다고나 할까?

잎사귀가 감당할 만큼만 결실을 보겠다는 계산된 가족계획인 셈이다.

열매는 자식이고 잎사귀는 부양가족을 먹여 살리는 가장인가보다.

어디 이뿐인가. 가지가 찢어지도록 흐드러지게 열리던 감이 어느 해에는 하나도 없이 다 떨어져버린다. '해거리'라는 거부권을 잎사귀가 행사하였기 때문이다. 가부장적 권한을 가진 잎사귀.

그런데 온통 '감과 겨울과 한국인' '우는 아이 울음 그치게 하는 곶감' '먹감나무 장롱' '퍼시먼 골프채 헤드' 등 감과 나뭇등걸 이야기뿐 잎사귀 이야기는 쏙 빠져 있다.

단풍 중에 가장 멋진 것은 무엇일까?

집에서 멀리 있는 것으로는 옻나무, 가까이 있는 것으로는 감나무.

나 혼자 생각으로는 감나무가 으뜸이다. 색깔만으로야 옻나무 잎사귀를 따를 나무가 없지만 오톨도톨 생김새가 썩 좋지는 않으니…….

흔한 단풍나무는 잎사귀가 모두 한꺼번에 물들어가지만, 감나무는 위아래 가지나 정수리, 속 가지 등 물드는 순서가 모두 제각각이다. 이파리마다 제 나름의 초록을 지키려는 엽록소와 붉은색의 땅따먹기 싸움이 치열하다. 숯불을 으깨어놓은 불꽃 같기도 하고 모로코가죽 염색 공장의 형형색색 염료 탱크가 생각나기도 하고.

가을 초입부터 벌어지는 이파리들 간의 힘겨루기는 아침저녁이 다르게 나무의 옷을 갈아입힌다.

심판의 호각 소리에 경기가 끝이 나듯이 하루아침 첫서리의 신호는 모든 잎사귀를

 감 이파리+참새 잡기

한꺼번에 땅에 떨어트린다.

싸움은 한순간에 '동작 그만'이 되고 떨어진 이파리들은 나름대로의 색을 서로 뒷받침해준다. 하나가 아름다운 것이 아니고 이웃이 있기에 더불어 어우러지는 편안한 색의 동거.

"참새 잡을래?" 가을 햇볕이 따가운 날 느닷없이 어머니가 부른다.

"몇 마리 잡고 싶어? 스무 마리?"

손바닥만한 이파리를 부지런히 한 주먹 따서 지붕 위로 올라갔다. 도토리도 한 주먹 호주머니에 넣어주셨다.

한 뼘 간격으로 이파리 스무 장을 초가지붕 위에 널어놓고, 길쭉하게 생긴 도토리를 잎사귀 가운데 위쪽에 하나씩 올려주고, 막걸리 지게미를 주변에 골고루 뿌려놓고 사다리를 내려왔다.

해가 기울기 전에 다시 초가지붕 위로 올라갔다.

어! 참새 스무 마리가 또르르 잎사귀로 몸을 감고 눈만 멀뚱거리고 있다. 왜? 참새들이 술지게미를 쪼아 먹고 나른함에 취해버렸고 엎어진 김에 쉬어 가자고 마침 옆에 있는 도토리를 베개 삼아 잠이 들어버렸지. 가을 땡볕은 사정없이 내리쬐어 이파리를 말아 참새를 오도 가도 못하게 또르르르.

작은 새를 손안에 쥐어본 적이 있니? 팔딱거리는 맥박 소리가 얼마나 크게 들리는지 알아? 젖은 눈썹 아래 눈동자는 어떻고?

돌돌 말린 감나무 잎사귀를 풀어주지 않고는 못 배긴다. 술이 덜 깬 스무 마리 참새를 어느 해 가을엔가 하늘로 날려준 적이 있다.

디자인을 어떻게 해야 되나요? 가끔 이런 질문을 받을 때면 이런저런 이야깃거리가 있어야 한다며 궁색한 참새 이야기를 들려줄 때가 있다.

자산의 공유이기도 하다.

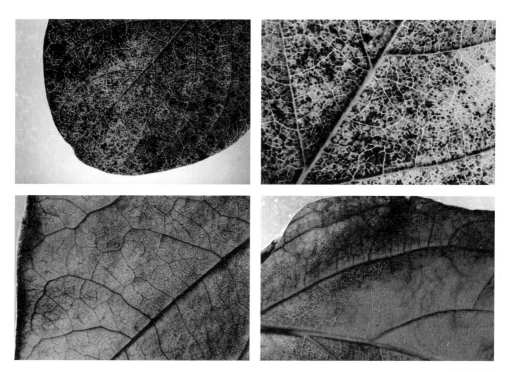

감나무 잎

감나무 잎

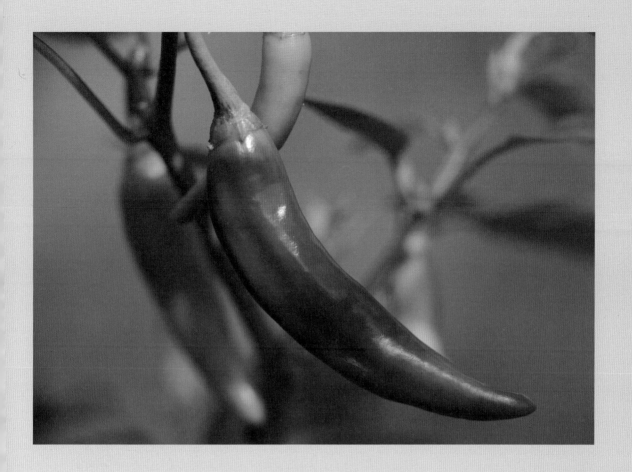

초록과 빨강

고추는 익어갈수록 녹색에서 붉은색으로 점점 변하며 잠시나마 초록과 빨강의 황홀한 동침을 맞이한다.

불이야!

고추밭에 불이 붙었다.

풋풋하던 풋고추에.

밥풀때기만한 흰 꽃이 붓 끝 같은 모양새를 만드는가 싶더니 어느새 약이 오를 대로 오른 고추로 자랐다. 끄트머리에서 시작된 불은 아침 다르고 저녁 다르게 붉게 물들어갔고 가을의 문턱을 넘어서면서 고추밭은 홀랑 다 타버리고 촛불 바다가 됐다. 두 계절이 걸려서야 초록은 빨강이 되었다.

두 계절이나?

모란은 한나절, 길어야 이틀이면…….

사월을 넘기자마자 꿩알만한 연둣빛 꽃봉오리는 반나절에 접어들면서 빨간 옷으로 갈아입기 시작한다. 동양의 꽃 중의 여왕 모란은 초록이 꽃잎의 시작이 된다. 어릴 적 덮고 자던 이불보에도 연둣빛 바탕의 빨간 모란이 피어 있었고, 입이 커다란 해주항아리에도, 병풍 그림에도, 이발소 벽에도 여기저기 빠지지 않고 보이는 빨간 봉오리의 빨간 꽃. 어디에도 연둣빛 봉오리는 없다.

쿵!

호랑이가 수수밭에 떨어졌다.

서로 키 재기 내기하며 높이높이 자라라고 촘촘히 심어 하늘을 찌르며 자란 수수인데, 찌른다는 것이 호랑이 똥구멍을 찌르고 말았다. 멀쩡하던 수수밭은 빨간 피로 물들고 말았다. 썩은 동아줄이 '뚝' 끊어져 호랑이는 죽어서 수수밭에 흔적을 남겼다.

강아지가 눈 흘기고 있는 것 같은 수수 알갱이로 생일 떡 팥단자 만들고, 알갱이 털어낸 꼬투리는 묶어서 빗자루 만들고, 말린 수숫대는 울타리로 엮고 공작 시간에 안경도 만들고, 개나리에 이파리 꽂아 피리 만들고 통틀어서 '수수깡'이라고.

쓰임새도 쓰임새이지만 무엇보다도 으뜸은 초록과 빨강의 얼룩무늬이다. 울긋불긋

먹고 먹히는 초록과 빨강의 싸움판은 사마귀도 노린재도 베짱이도, 벌레란 벌레는 모두 품어서 숨겨준다.

노랫소리가 멈추지 않는 수수밭 이랑을 스치다보면 줄기 하나하나에도 잎사귀 하나하나에도 같은 색이 겹치지 않고 새롭기만 하다.

풋내기, 풋고추, 풋사랑…….

세상 물정 모르고, 이루어지기에 부족하고, 아직 한참을 가야 하고, 결과를 예측하기 어려운 설익은 생각들이 떠오르면서 풋풋한 초록색도 이쯤이지 하는 생각이 든다.

초록색 물감을 칠할 때면 언제나 마음이 내키지 않는다. 초록색 혼자만으로는 종이와 어설픈 사이가 되어 따로따로 놀게 되니. 붓 끝에 살짝 빨간색을 찍어 섞으면 그제야 풋풋함이 사라지고 이웃과 사이를 좁히는 색이 된다.

빨강과 초록의 경계는 어디일까? 애매모호함은 혼돈의 조화 속에서 시계 분침처럼 움직임이 보이지 않지만 여전히 움직이고 있는 듯하다.

초록이 시작이거나 아니면 빨간 어린잎이 초록이 되는 떡갈나무의 뒤집힌 경우이거나.

초록의 반대편엔 빨강이 있다. 물리학적 접근은 이들을 보색으로 갈라놓았다. 보색이란 반대색일까?

각시 신랑 시집 장가 가는 날. 다홍색 치마에 연둣빛 저고리.

초록과 빨강은 시작과 융합의 색깔인가보다.

교차, 융합, 통섭…….

서로 비비적거리며 섞이고 묻히며 주고받는 새로운 생명을 만드는 시작 그리고 끝.

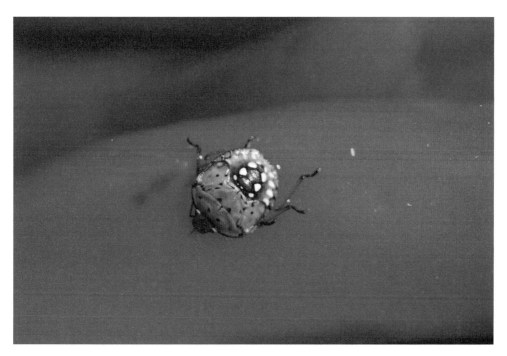

고추 위에 앉아 있는 초록빛 노린재

키다리 수수밭

모란의 하루아침 나절의 변화. 빨간색 꽃봉오리를 감싸고 있는 덮
개는 아이러니하게도 초록색이다.

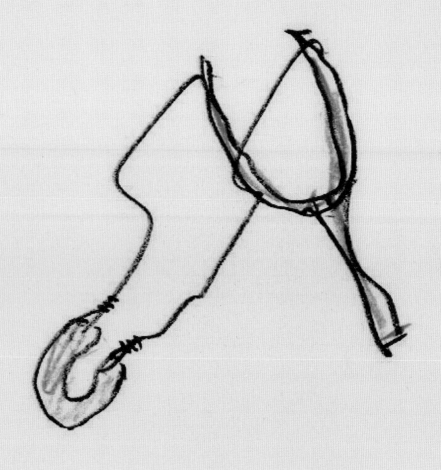

팽이와 새총

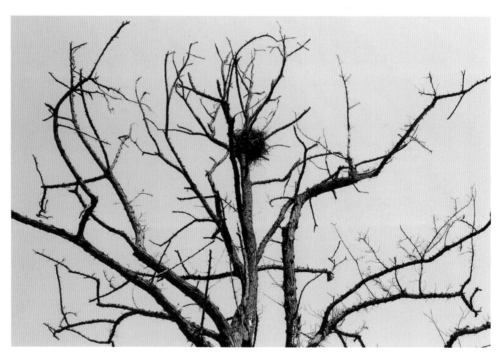

나무에서 Y자 가지를 찾기란 여간 어려운 일이 아니다.
설령 그것을 찾더라도 나무의 가장 높은 곳, 정수리에서나 보인다.

팽이가 돈다.

이내 힘이 빠지면 비틀거린다. 팽이채로 서너 차례 팽이의 허리춤을 때려주면 어느새 꼼짝하지 않고 꼿꼿이 제자리를 지킨다. 멈추었는지 돌고 있는 것인지 알 수 없을 정도로.

이런 걸 '장수 섰다'고 소리치며 좋아하곤 하였다.

장수 서기 잘하라고 박쥐 장식 붙어 있는 장롱에서 백동白銅으로 만든 작은 못을 하나둘 뽑아 팽이에 박아주기도 하였다. 백동 못이 닳아빠지도록 팽이가 돌았으니 도대체 몇 바퀴나 돌린 걸까.

장수 선 팽이의 좌우대칭인 모습을 보고 있으면 어쩌면 저렇게도 새총을 닮았을까 하는 생각에 즐겁기만 하였다. 새총과 팽이는 모양새가 아주 많이 닮았다.

다 커서 포도주 잔을 들고 어쭙잖게 '칭칭' 하고 건배를 할라치면 오히려 포도주 잔이 팽이와 새총과 한통속이며, 새총과는 거의 똑같은 대칭면을 이루고 있음을 알게 되었다.

내친김에 새총 이야기나 하여볼까?

온 산골짝을 하루종일 오르내려도 Y자 모양의 나뭇가지를 만나기란 만만치가 않다. 박달나무, 느티나무, 밤나무 같은 단단한 나무여야 하는데 이놈들은 Y자 가지를 더더욱 가지고 있질 않다. 보였다 싶어 달려가보면 연약한 자귀나무, 오리나무.

요행수로 Y자가 보이더라도 나무의 가장 높은 곳, 정수리에서나 보인다. 성장 세력이 나무 끝 가지에 모인다는 정부우세성頂部優勢性의 원리 때문일까?

휘청거리는 가지 끝에 낑낑거리며 기어올라가 Y자 가지를 안쪽으로 오므려보지만 그나마 포도주 잔 같은 좌우대칭의 가지는 여간해서 손에 넣기 힘들다.

가지를 넉넉히 잘라 원하는 만큼의 가지를 오므려서 젖은 새끼줄로 동여매어 아궁이 속에 집어넣으면 이내 가지 끝에서 증기기관차 김 빠지는 소리가 들리면서 거품이 부글부글 일기 시작한다. 이때다 싶어 찬물에 집어넣으면 까맣게 탄 새끼줄이 흐

트러지고 수갑 찬 모양의 뻣뻣한 가지가 만들어진다. 손톱으로 껍질을 건드리면 군밤 껍질 벗겨지듯이 노란 속살이 드러나며 가슴이 뛴다. 이때의 성취감은 살아가면서 어쩌다 몇 번 느낄까 말까 할 정도로 큰 것이었다.

그다음 불필요한 가지를 잘라내는 '해체주의 디자인'의 절차를 밟은 다음 고무줄을 맬 끄트머리에 칼집 홈을 파고 집게뼘 길이의 두 가닥 고무줄을 잡아맨다.

마지막 마무리가 돌멩이 잡는 건빵 크기의 가죽을 고무줄에 연결하는 것이다.

만들다보면 가죽 구하기가 만만치 않을 것이다. 예나 지금이나.

아버지 구두 혓바닥이 그런대로 쓸 만하다. 크기도 그렇고 부드러움의 정도도.

한쪽만 오리는 것보다 양쪽 구두 다 오려서 여벌로 가지고 있는 것도 지혜이다.

들키지도 않고.

울타리 아래서 주운 죽은 새의 뼈를 맞추려니 이것 또한 쉽지가 않다. 머리뼈와 턱뼈만 알 수 있고 나머지는 제각각 짝이 맞지 않는다. 어느 정도 시간이 걸려서야 해답을 얻었다. 하나인 것은 가운데에, 두 개인 것은 양옆에. 좌우대칭의 묘미이다.

하늘을 누비는 새, 물살 가르는 물고기, 풀밭의 방아깨비 모두가 빠른 놈들이다. 자동차도 비행기도 보트도, 빠르다고 으스대는 놈들은 하나같이 새를 닮고 물고기를 닮고.

겉은 대칭이어도 오장육부는 비대칭인 것까지도 닮아버렸다.

그것뿐이 아니고 명칭까지도 모조리 베껴버렸다.

"어이 이 박사, 거 왜 자동차 엔진이 엔진 룸 가운데 있질 않고 옆에 있어?"

"운전석 옆자리 앞에다 무거운 엔진을 놓고 운전석 앞에는 가벼운 변속기를 놓아야 무게 균형이 맞잖아. 그거 몰랐어?"

자동차 박사님의 전화 대답이다.

"심장이 왼쪽에 있으니 자동차도 따라 했지"라는 대답을 들었으면 얼마나 좋았을까?

조물주는 공평하시다.

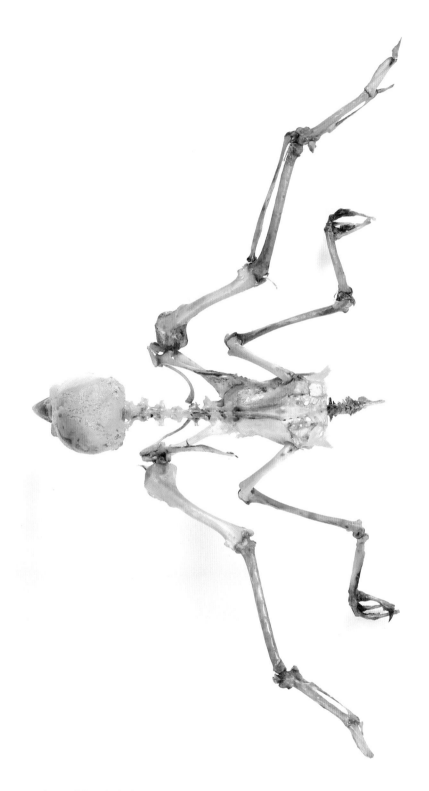

퍼즐을 맞추듯이 뼈 하나하나를 모아 대칭을 이루는 새의 전체 뼈대를 복원했다.

움직이는 놈에게는 빨리 도망가거나 빨리 쫓아가서 잡아먹으라고 좌우대칭의 지혜를 주시고, 꼼짝없이 서 있거나 느린 놈에게는 단단한 껍데기와 비대칭의 옷을 주셨으니.

빠른 놈은 우성이고 느린 놈은 열성이라는 우리의 판단을 조물주께선 어떻게 생각하실까?

어릴 적 나는 두 가지 풀리지 않는 수수께끼가 있었다. 지금도 풀리지 않기는 매한가지이다. '팽이의 맨 가운데는 도는 걸까?' '왜 나무에서 Y자 가지를 찾기가 힘든 것일까?'

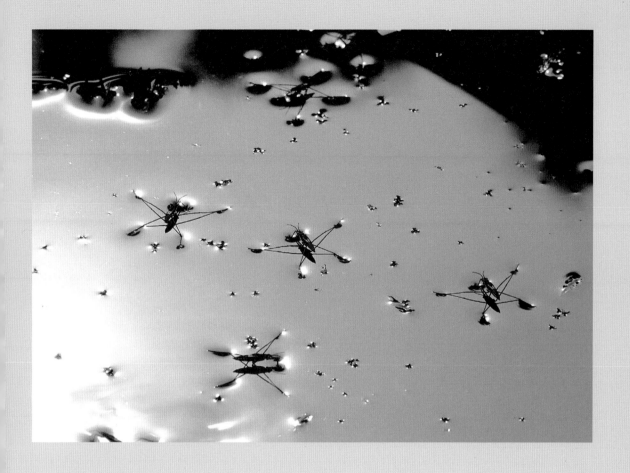

소금쟁이
발자국

물 위에 떠 있는 소금쟁이들

"선생님, 소금쟁이는 어떻게 물에서 뛰어다니나요?"

"너희도 할 수 있어. 가르쳐줄까? 간단하긴 한데 빨리 뛰어야 돼. 발 한 짝으로 물을 딛고 그 발이 빠지기 전에 다른 발을 딛고 다시 빠지기 전에 다른 발 딛고……"

"선생님, 그런데 왜 '소금쟁이'인가요?"

"달리 소금쟁이가 아니고 그놈이 소금을 만들거든. 그놈 잡아서 똥구멍 빨아봐. 얼마나 짠데."

지독히도 짜디짠 소금쟁이. 맛과 이름이 똑같다.

황소 발자국에 소나기 스쳐지나간 고인 물에도, 바다 같은 넓은 저수지에도, 수양버들 그늘진 냇가에도, 장구벌레 춤추는 고인 물에도, 물이 있는 곳은 그들의 놀이터다. 한여름 따가운 햇살 아래서 이마빡에 불을 달고 이리 뛰고 저리 뛰고. 왜 불을 켜고 다니지?

자세히 보니 물에 반사된 햇볕이 까만 눈에 모인 빛이다.

여간해서 맨손으로 잡을 수가 없다.

곤충은 다리가 6개인데 4개만 보인다. 가운데 두 다리는 앞을 향하고 뒷다리는 뒤로 향하고 앞발은 가지런히 모아 허공에 떠 있고.

긴 다리 그림자들은 수면에 실 손뜨개질 문제도 내고 별도 그리고.

짝짓기한다고 수놈이 등딱지에 올라앉아도 머리카락보다도 가는 다리는 잘도 견딘다. 사랑의 힘인가?

수면에 그려지는 소금쟁이 발자국. 누른 만큼 물 표면이 움푹 들어갔다.

갑잖다는 생각이 든다.

오이씨 같은 몸통에 X자 다리 모양새는 보기 드문 간단한 구조라서 이 정도면 나도 만들 수 있겠다는 생각이 든다.

2003년에 미국 MIT 연구팀은 소금쟁이 로봇을 만들고 그들의 연구 능력을 확인해보고 싶어 물가에 사는 342가지 소금쟁이를 총집합시켰다.

극한의 속도로 달려야 하는 F-1 레이싱의 경주용 차에서는
소금쟁이의 다리를 연상케 하는 길고 가는 구조를 쉽게 볼 수 있다.

몸무게가 0.1mg부터 다양하지만 이들 모두의 공통점은 날개가 있음에도 날지를 않고 그저 뜀박질만 한다는 점이다. 가늘고 긴 다리가 물을 누르면서 생기는 표면장력이 이들을 뜨게 해준다.

연구팀은 몸무게와 몸에서부터 수면까지 닿는 다리 길이와의 관계에 초점을 맞추었다.

어떤 물체가 2배로 커지면 그 물체의 전체 무게는 8배 무거워진다는 물리의 벽을 뛰어넘기 위해 노력하였으나 소금쟁이가 물에 뜰 수 있는 한계는 몸무게 10g에 다리 길이 25cm인 것으로 연구되어 그들의 꿈은 접어야 했다.

극한의 속도와 초를 세분하는 'F-1 레이싱'에서 쇠붙이가 점점 사라지고 있다. 좀 더 가볍고 가늘고 얇게.

몸체와 바퀴를 이어주는 구동장치와 조향장치는 탄소섬유로 바뀐 지 오래다.

머리카락 굵기를 10만분의 1로 세분하는 '난쟁이'란 뜻의 새롭게 개선된 물리적·화학적·생물학적 나노 기술이 보편화되고 있다. 최소화와 성능 향상을 위해 10억분의 1의 정밀도를 추구하는 극미세 세계의 탐구와 응용은 디자이너들에게도 바라볼 만한 가치를 제공할 것이다.

언제쯤 소금쟁이 로봇이 나타날까?

'크기가 2배가 되면 무게가 8배 증가'의 벽을 뛰어넘을 때일 것이다.

기다리지 말고 선생님의 가르침처럼 물 위를 뛰어야겠다.

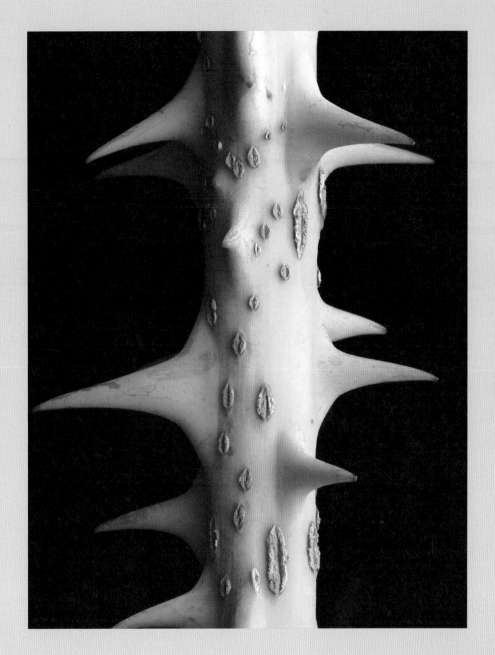

가시는
허풍쟁이

장미나무 가시를 접사촬영한 사진.
나무 가시를 가까이서 보면 가시는 외뿔일 것이라는 예상이 잘못됐음을 알 수 있다.

All connected
peak.

손가락에 편히 얹힌 바늘 끝으로 머리칼을 긁으시는 어머니께 물었다.

"엄마, 가려워?"

"긁는 게 아니고 뾰족하게 가는 거야. 침쟁이 할아버지도 이렇게 하시잖아."

머리카락에 바늘이 어떻게 갈리지? 그러고 보면 이발소 아저씨도 면도칼을 혁대에 문질러대니…….

가장 뾰족한 것은 무엇일까? 두 개의 선이 겹쳐져 있다가 한 선이 어긋나기 시작한 첫 움직임이 아닐까?

따지다보면 유클리드·비유클리드기하학을 넘나들어야 해석이 가능할 것 같지만, 뾰족한 것은 가시이고 날카로운 것은 칼날이나 도끼라고 생각하는 게 이해하기 편할 것이다.

점이 모여서 선이 되고, 선이 모여서 면을 이루듯.

자연에는 가시가 여럿 있지만 칼날은 찾아볼 수 없다.

산에 오르면 가장 성가신 것이 가시덤불이다. 땅에서 기는 놈, 뒹구는 놈, 가지에서 손 내미는 놈. 며느리밑씻개, 찔레, 엄나무, 산초, 아카시아, 개두릅. 제일 뾰족하고 긴 것은 아카시아이고 만만하고 작기는 산초 가시인데 찔린 맛과 상처가 서로 상반되는 것은 무엇 때문일까?

가시는 허풍쟁이고 엄살꾼이지만 결코 제 몸뚱어리를 찌르는 법 없이 지혜롭기도 하다.

가시가 클수록 나뭇가지가 약하고 여기저기 허약한 구석이 많다. 닥지닥지 가시로 뒤덮인 고약하게 이름 붙은 며느리밑씻개 한해살이 넝쿨은 손대기가 무섭게 뿌리가 뽑힌다.

허풍쟁이 가시덤불 속에는 또다른 세상이 펼쳐진다. 나무마다 제각기 다른 가시 모양새가 유선형도 그리고 삿갓도 그리고 호수에 드리운 신파조新派調 그림도 그리고, 에펠탑도 보이고 모스크의 첨탑도 보이고. 또 가지에는 속도가 따라다닌다. 빠르기

도 하고 느리기도 하고 멈춘 듯하나 그렇지 않기도 하고. 어느 것은 하늘을 향해 달리기하고 땅을 향해 달음박질하고. 띄엄띄엄 앞서거니 뒤서거니 나선형을 그리는가 하면 촘촘히 가지를 뒤덮는 질서를 보이기도 하고.

속도가 빠른 녀석일수록 날카롭고 긴 가시여서 때로는 산새가 한 다리를 걸쳐 쉬어 가기도 한다.

가지에서 가시를 떼어내면 원뿔이려니 했던 생각이 송두리째 무너진다. 떼어내기도 만만치 않지만 가시의 구조적인 적층 단면 또한 예사롭지 않아 놀라게 된다.

허풍쟁이치고는 꽤 쓸 만한 우리의 친구인데 우리는 그들을 반갑지 않게 맞이하기도 한다. 가시방석, 눈엣가시, 가시 돋친 말. 가시로부터 빌려 쓴 생각이 꽤 많은 것에 비하면 다소 서운한 대접인 셈이다.

바위에 흠집을 내고 마른 나무로 가시 모양 쐐기를 만들어 틈새에 박고 물을 부으면 쐐기가 불어 바위를 쪼개고 다시 쐐기로 들어올려 피라미드 돌을 만들었다. 이렇듯 쐐기는 도르래, 바퀴, 지렛대, 나사와 더불어 문명을 이끌어왔다.

지금도 대장간 선반에는 시간이 멈춘 듯 옛날의 오늘이 그 모습 그대로 우리를 바라보고 있다. 도끼, 정, 낫, 지렛대.

가시의 끄트머리는 둘이 아닌 하나다.

승자만이 존재하고 2등은 대중의 기억에 머무르지 않는 21세기의 존재감을 그들은 일찌감치 바늘의 끝이라는 의미로 암시하였다. 가시의 끝이 아닌 정수리는 생장의 시작점이며 극한의 하나이기에 가시에겐 한 가지 벼슬이 주어졌다.

첨단尖端.

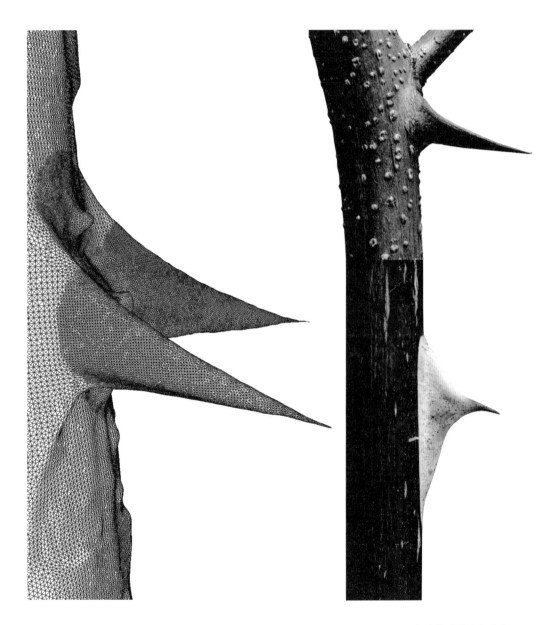

3D 구조로 측정한 아카시아 가시

대장간에 쌓인 고철더미.
이제는 서울의 수색과 문래, 단 두 곳에만 옛날식 대장간이 남았다.

넝쿨과 뚱뚱

새벽 숲속에서 발견한 칡넝쿨을 사진에 담았다.
서로가 서로를 감싸 똬리를 틀고 있는 모습이다.

"나팔꽃 넝쿨은 오른쪽으로 뱅글뱅글 돌며 감아 올라간다."

선생님 말씀이 언뜻 이해가 가지 않았다.

앞에서 보면 오른쪽으로 감지만, 곧이어 뒤쪽으로는 왼쪽을 향하니.

지금 생각하면 시계 반대 방향이라고 하셨어야 했는데 말이다.

"왜 꼭 그쪽으로만 감나요?"

한참을 생각에 잠기시는 듯하더니

"인마, 너 밥 어느 손으로 먹어?"

"오른손이요."

"그러니까 오른쪽으로 감는 거야. 윷놀이도 오른쪽으로 돌고, 단추도 오른쪽에 달려 있잖아."

선생님께선 항상 훌륭하셨다. 그러고 보니 나팔꽃도 칡넝쿨도 시계 반대 방향으로 비틀고 꼬아 올라간다.

울타리 안에 얼씬도 못하게 하는 등나무(藤)는 반대이다. 일이 꼬이는 것이 두려워 집으로부터 멀리 두고, 싸잡아서 칡넝쿨(葛)과 더불어 갈등葛藤이란 이름을 만들어 주기도 하고.

그러나저러나 왜 하필이면 시계 반대 방향으로 꼬지?

생각할수록 답답한 노릇이니 그만 잊어버리자.

넝쿨의 한 가닥은 혼자서 거친 세상을 헤쳐나가기엔 턱없이 힘에 부치나보다. 다른 가닥과 구실을 찾아 이리저리 감아나가다보면 힘의 배가도 이루고 쓸쓸하지도 않고.

일본 여행길에 와카야마和歌山란 마을을 돌아본 적이 있었다. 빨간색과 검은색의 조화로운 옻칠인 '네고로 우루시'로 전통적 마을을 이룬 곳이다.

옻칠 정제 공장 벽에는 대나무를 잘게 가른 가닥들이 크기별로 걸려 있었고 바닥에는 사다리꼴 널판자들이 널려 있었다. 원형의 바닥판 주위로 널판자를 세우고 대나무 가닥으로 댕기를 땋아 아래위로 두르고 투닥투닥 망치질로 다스리니 쉽사리 통

이 되었다. 어릴 적 『보물섬』에서 보았던 럼주가 담긴 오크 통이 떠올랐다.

넓은 위쪽으로 댕기를 올려줄수록 나무판이 조여져서 물샐틈없는 용기가 되었다. 쇠붙이의 도움 없이 통이 만들어진 것이다.

"어떻게 대나무를 꼬아서 댕기로 삼았나요?"

뒷동산 칡넝쿨로 뒤덮인 숲을 손가락질하며 저들이 하는 것처럼 한때는 넝쿨로 동여매기도 하였다고 말을 이어주었다.

내일은 똥 푸는 날.

우물가 큰 물통 속에 한 말들이 나무통 두 개가 담겨 있다. 틈새가 여기저기 많이 벌어진 널판자로 만든 통이다. 하룻밤 푹 담가놓고 다음 날 꺼내보니 손가락 하나 까딱하지 않고도 물샐틈없는 똥통이 되었다. 손대기엔 달갑지 않은 물건이고 보니 이럴 수도 있겠지.

물에 불을 대로 불은 나뭇조각들이 대나무 댕기 안에서 서로 밀고 당기고 싸움 끝에 이룬 결과물이다.

2001년 노벨화학상 수상자인 노요리 박사가 우리나라를 찾은 적이 있다.

"과학의 연구는 단순하게 문제와 해답으로 이루어져 있다. 가장 중요한 것은 문제를 만드는 것으로, 이는 좋은 해답을 찾는 것보다도 훨씬 어렵다."

똥장군을 나무로 만들어 대나무 댕기로 둘러주고 물로 다스리고 쓸 만큼 자유롭게 쓰고, 문제와 해답을 전해준 선조들의 지혜 속에서 노요리 박사의 함축적인 말 한마디가 새삼스럽다. 그의 말이 이어졌다.

"자연은 하나다."

갈등은 해결되는 것이 아니라고 한다. 다만 다소 해소될 수 있을 뿐이라고.

그러나 우리의 선조들은 갈등의 원천적 의미로부터 문제와 답을 찾은 셈이다.

어디 그뿐인가, 시도 노래하고. 이런들 어떠하며 저런들 어떠하리 만수산 드렁칡이 얽혀진들…….

대나무 띠

우리나라 술통. 잘게 가른 대나무를 칡넝쿨처럼 꼬아 통을 조임으로써 물샐틈없이 견고한 구조를 만들었다.

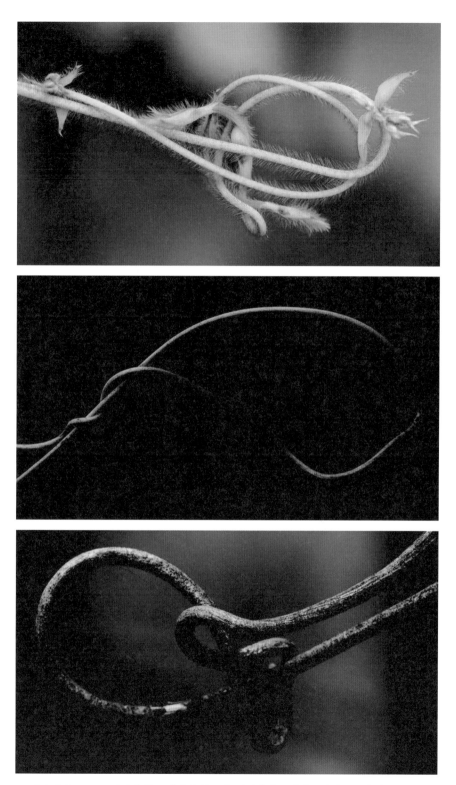

자승자박自繩自縛. 자기의 줄로 자기를 묶는다. 가지가지 동여매는 지혜는 누가 가르쳐주었나.

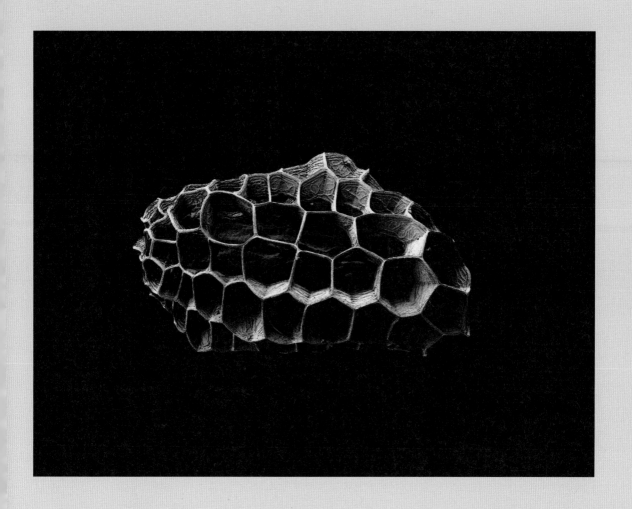

잠자는
씨앗

길이 1.2mm의 '우뭇가사리(학명: lamouroux viscosa)' 씨앗을 미세현미경으로 촬영한 사진이다.
씨앗의 핵을 보호하기 위해 핵 주변을 그물망 구조로 감싸고 있음을 알 수 있다.

(출처: 롭 케슬러, 울프강 스터피, 『종자』)

달챙이 숟가락(모지랑숟가락), 닳고 닳아 반달 모양이 되어버린 놋숟가락으로 울퉁 불퉁 제멋대로 생겨먹은 자줏빛 감자를 다듬고 계신 할머니를 만났다. 깊은 산골 우 물가에서다.

흔하게 볼 수 없는 자줏빛이 굴곡을 따라 진해지기도 하고 옅어지기도 하고.

"시집올 때 불씨하고 이 감자 씨를 씨받이로 가져왔지. 달랑 불알 두 쪽만 차고 있는 영감한테."

불씨, 씨감자, 시집살이. 모두가 씨의 뜻을 품고 있다. 그런데 씨 중에서도 씨앗은 식 물학적 의미로 '잠'이라고 한다. 진화의 원천이라고 하는 교배로 얻어진 씨앗은 다 음 세대를 생산하기까지 휴면 상태로 기다릴 수 있는 능력을 가지고 있다.

크게는 20kg, 작게는 1g인 200만 개의 다양한 씨앗이 얼마나 오래 잠을 잘 수 있 을까?

1300년 만에 수련이 잠에서 깨어나 분홍색 꽃을 피우기도 하였고, 예수시대 헤롯왕 의 요새에서 발굴된 씨앗 세 개 중 하나는 '대추야자(date palm)'라는 이름으로 무럭 무럭 자라고 있다. 약 2천 년 전의 것으로 입증되었다니 깜깜한 껍데기 속에서 어떻 게 그 오랜 세월을 숨 쉬고 있었을까?

씨앗은 타임캡슐이며 시공간을 여행하는 번식과 확산을 나타내는 생명의 상징이다. 지구 표면을 덮고 있는 이 타임캡슐은 한곳에 머무르지 않고 여행을 계속한다.

바람에 몸을 맡기는 민들레, 여우 꼬리에 묻어가는 도깨비바늘, 바람 한 점 없는 허 공에 회오리를 그리는 단풍나무 씨, 도랑물에 뛰어들어 떫은 껍질을 벗겨내는 가시 나무, 활시위를 당기듯 배치기로 제 새끼를 60m까지 날려보내는 콩깍지, 달짝지근 한 맛으로 새에게 먹혀 산 넘고 물 건너는 흔한 열매들이 있는가 하면 달기는커녕 밀랍으로 둘러싸인, 때깔만 그럴듯한 고약한 열매도 있다.

새에게 먹힌 열매는 크지도 않은 배 속에서 밀랍층이 녹고 똥과 함께 배설된다. 발 아를 꿈꾸는 밀랍은 새에게 구충제가 되어 은혜를 갚아 예를 갖추기도 한다.

216

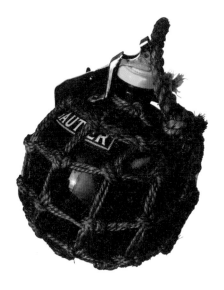

술병을 감싼 그물망의 노끈 구조 역시 술병을 보호하려는 목적으로
디자인한 일종의 패키지 디자인이라고 할 수 있다.

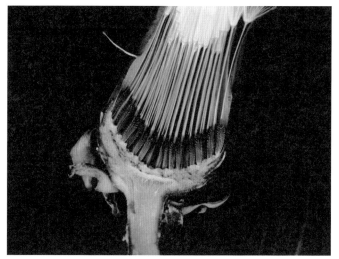

제한된 공간에서 적재 효율의 본보기를 보여주는 민들레 씨앗 주머니의 단면과 보리

런던의 큐 왕립식물원Kew Gardens에 특별한 설명이 붙은 나무가 있다.

유칼립투스Eucalyptus.

이파리는 불이 잘 붙는 인화성이고, 향기가 좋으며 산불이 나야만 씨를 멀리 보내 번식할 수 있다. 그러고 보니 코알라가 즐겨 먹는 이파리다.

우리는 무엇을 먹고 사는가?

하늘과 땅의 생명의 양식은 잠자는 씨다.

식량 연구를 위해 20만 종의 씨앗을 모아 곡물의 다양성 연구에 기여한 유전학자 니콜라이 바빌로프Nikolai Vavilov(1887~1943)는 "씨앗의 원산지는 씨앗이 가장 다양한 곳이다"라는 중심기원설을 남겼고 식량 문제 해결에 많은 공적을 세웠으나, 역사의 아이러니 속에서 모함으로 투옥되어 스탈린 감옥에서 가혹하게 굶어 죽었다.

대추나무 장가보내라!

매년 이파리가 나기 전 할아버지는 내 할 일을 일깨워주셨다. 장가보낸다는 것이 고작 가지 사이에 머리통만한 돌멩이를 끼워 넣는 것인데, 결국은 '네놈' 따 먹기 좋게 가지를 벌려 늘어지게 하는 배려였다.

대추 씨, 씨 중의 씨다. 단단하기로 최강이다. 망치로 내리쳐도 이리 튀고 저리 튀고 깨지질 않는다. 호주머니 가득 채워 우물우물 씹다가 여기저기 뱉어놓은 몹쓸 놈의 단단한 씨가 이듬해 여기저기 싹을 틔운다.

용케도 뚫고 나왔다.

담는다는 생각의 모든 것은 씨로부터 연유하였다.

캡슐, 용기, 동체.

거시적·미시적 관점에서 관찰 가능한 거리에, 보이지 않는 내재된 속에 우리의 관심이 머무를 때 우리는 더 많은 지혜를 얻을 수 있을 것이다.

비켜 간 색이
아름답다

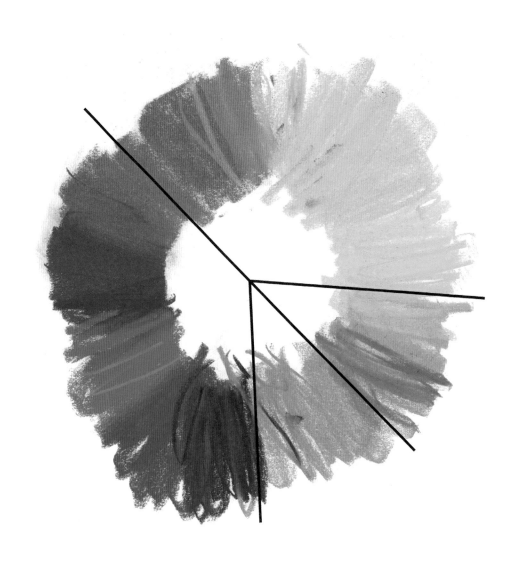

"비켜 간 보색이 더욱 아름답다."

"아름다움의 극치는 정확이다."

_작곡가 니콜로 파가니니Niccolo Paganini(1782~1840)

"보색은 서로를 필요로 한다."

_〈파우스트〉의 저자 요한 볼프강 폰 괴테J. W. von Goethe(1749~1832)

"미적 감수성이 일치하는 근거는 자연밖에 없다."

_미학자 로제 카유아Roger Caillois(1913~1978)

"비켜 간 보색이 더욱 아름답다."

_화학자 미셸 슈브뢸Michel Chevreul(1786~1889)

음악, 문학, 미학, 화학…… 우리가 폭포 물줄기 아래에서 풍류를 읊을 때 저편에선 보이는 색의 아름다움을 물리적·수학적 체계 속에서 정리하고 있었다.

비켜 간 색. 색상환의 맞은편에 정면으로 대치하는 보색보다 살짝 양옆으로 비켜 간 이웃 색이 긴장을 덜어주는 아름다움의 표현이라고, 마음속에 담고 있던 막연한 생각에 적절한 기준을 만들어준 말이다.

세상 살아가는 것도 나의 의지와 관계없이 살짝 비켜 갈 때 기쁨이 따르는 것처럼. 관심이 엮이는 것도, 우연과 필연 사이의 관계도, "커서 무엇이 될 거야?"라는 것도. 보색은 긴장의 연속이지만 자연은 늘 비켜 간 포용으로 이어지고 변화해나간다.

시월이 가기 전에 수수밭 길을 걸어볼까?

노린재가 쉬어 가고 청개구리가 겨울잠 자러 가기 전에 잠시 들렀다 가는 수숫대.

"떡 하나 주면 안 잡아먹지."

호랑이에게 쫓긴 어린 남매는 간신히 우물가 나무 꼭대기로 올라가 옥황상제님께

비켜 간 색이 아름답다

자연에 이미 존재하는 진짜 디자인을 발견하는 이 책을 위해
그동안 촬영한 생물의 사진을 모아 '자연의 색상환'을 탄생시켰다.
이미지 작업을 전혀 거치지 않은 자연의 색 그대로다.
자연은 색상환의 맞은편에 정면으로 대치하는 보색이 아닌 살짝 양옆으로
'비켜 간 색'으로 삶의 긴장마저 덜어준다. 비켜 간 색이 참 아름답다.

빌고 빌어 하늘에서 내려온 동아줄을 타고 하늘나라로 올라가고. 우물물에 비친 남매를 발견한 호랑이는 나무 끝까지 기어올라 빌고 빌어 내려온 동아줄이 썩은 줄인 것을 모르고 까마득히 오르다가 뚝!

하필이면 호랑이는 달 따러 갈 때 장대로 쓰는 수수밭에 떨어졌다. 엎친 데 덮친 격으로 똥구멍을 찔려버려 수수밭은 피범벅이 되었다. 이파리도 줄기도 온통 초록과 빨강의 땅따먹기 싸움이다. 여름내 곱디곱던 연둣빛인데 어느새 초록과 빨강의 사이에 생각지도 못했던 슬픈 색깔이 다리를 놓아준다. 어머니가 들려주셨던 닳고 닳은 옛날얘기에 수수밭이 무서웠었다.

실증적 의미의 이야기는 자연 속의 보색을 편안하게 가르쳐준다.

"떡 하나 주면 안 잡아먹지, 하는 책 있나요?"

해와 달이 된 남매의 이야기가 여러 권 보인다.

수수밭 이야기가 송두리째 없어진 책도 있었고, 수수 모양을 다른 곡식으로 그린 것도, "그래서 수수깡 속이 빨갛게 되었다"라고 터무니없는 거짓말을 늘어놓은 책도 있었다.

가을이다.

살아 있는 것들의 종착역이 코앞에 다가온 계절이다. 푸른 잎은 붉은 치마 갈아입고, 제비는 남쪽 나라 찾아가고. 어느 색은 없어지고 어느 색은 생겨나고, 없어진 색은 이듬해에 다시 태어나고, 없어진 것도 생겨난 것도 결국은 하나의 고리이고.

'비켜 간 색이 아름답다.' 일본유행색협회(JAFCA)에서 했던 강의 제목이다. 동시통역사가 내게 제안했다. '비켜 간 인생, 사랑이 아름답다'로 바꾸면 어떻겠냐고. 그래서 그러라고 했다. 어차피 나는 색채 공부를 해본 적도, 변변하게 인쇄된 색상환을 들여다본 적도 없으니.

내가 할 수 있는 거라고는 산과 들로 쏘다니며 마주친 것들의 냄새와 생김새 그리고 아침저녁으로 달라지는 것들의 기억을 동그라미 속에 집어넣는 것뿐이다.

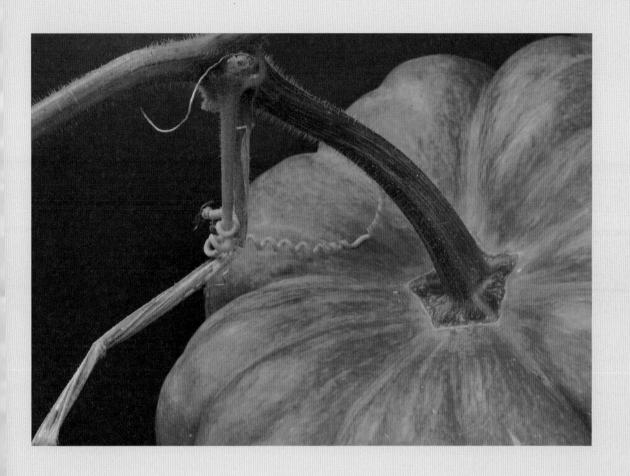

생명의 연결선, 줄

호박 넝쿨을 찍은 것이다. 역사는 줄을 이용해 많은 것을 이루어왔고
그 안에서 깊은 철학을 발견해왔는데, 호박에게 줄은 구속과 조종의 실마리가 아니라
종족 번식을 위해 물과 영양을 공급하는 생명의 연결선이라고 할 수 있다.

"논두렁에 새끼줄이 떨어져 있기에 집어 왔을 뿐인데 소를 훔쳤다니요?"

사또 앞에 쭈그린 소도둑놈이 말했다.

새끼줄만 주워 앞마당에 들어섰더니 집채만큼 큰 황소가 따라왔단다. 새끼줄 한 가닥을 당기고, 흔들고, 내리치는 것만으로도 소와 의사소통이 이루어진다. 소를 맨 줄은 소를 조종할 뿐 아니라 가두어 속박하는 수단이 되기도 한다.

밭두렁을 어지럽게 덮고 있는 넝쿨 한 가닥을 당기면 여기저기 머리통만한 호박이 굴러온다. 넝쿨이라는 줄은 남의 것이 내 것이 되게 하는 구속과 조종의 실마리가 아니고 종족 번식을 위하여 물과 영양을 공급하는 생명의 연결선이다.

호박씨 한 알이 여러 개의 열매를 맺게 하고 그것으로부터 수백 개의 개체확산個體擴散을 이루는 '지속적 번영'이듯이.

시작이란 실마리를 찾아야 쉬워지고, 실마리는 생명과 해결하는 방법을 이어주는 고리이기에 답의 지름길인 셈이다.

49일 만에 1만 배의 무게로 성장하는 2.5g의 누에고치의 실마리를 찾아 풀어나가면 1.6km의 길이가 된다. 날실 씨실 얼기설기 짜나가면 색깔 없는 명주가 된다.

대마 껍질 가닥은 삼베가 되고.

1g의 금에서 3km의 금실을 뽑아내기도 하고.

줄은 옷이 되기도 하고, 스페인의 유명한 건축가이자 예술가인 산티아고 칼라트라바가 만든 현수교를 가능케 하며, 자동차나 항공기 같은 기계장치를 조종하는 끈이 되기도 한다. 모든 기능의 제어는 끈으로 이어져 손과 발의 감촉의 회신과 더불어 조종자와 피조종 기능 간의 대화를 가능하게 해준다.

가을이다.

생명의 줄들이 열매를 떠나보내는 슬픈 계절이다.

엄마의 자궁 속에서 일체였던 하나의 생명이 탯줄을 자르고 개체의 탄생이 되듯, 생명의 줄이 끊어지는 가을, 뒤집어보면 시작의 계절인 셈이다.

'플라이 바이 와이어' '드라이브 바이 와이어'* 란 말이 자주 보인다.

끈으로 연결되던 기능이 전깃줄을 타고 전기적 신호로 바뀌는 시대가 되었다.

줄은 같은 줄이지만 도무지 반응을 찾을 수 없는 혼란을 동반했다. 브레이크를 '꾹' 밟고, 변속기를 밀고, 핸들을 돌리는 일이 메아리 없는 허공 속 대화로 바뀌고 있다.

그다음은?

뻔하다. 선이 필요 없는 '무선(wireless)'일 것이다.

이미 생활의 일부가 되어버린 리모컨.

전기 신호는 줄을 버렸지만 생명의 에너지는 호박 넝쿨을 능가하지 못하고 있다.

인류 역사상 최고 발명가의 지위를 얻었던 니콜라 테슬라Nikola Tesla(1856~1943)는 에디슨의 직류 전기를 능가하는 교류를 발명하여 웨스팅하우스의 전기 공급을 가능하게 했다.

그가 이루지 못한 무선 에너지 전송 연구는 현재까지도 유효한 연구 주제라고 한다.

전깃줄 없이 전기에너지가 하늘을 날아 옮겨질 수 있을까?

넝쿨이 필요 없는 것일까? 가을 하늘엔 혼자 날아가는 잠자리보다 신혼여행 가는 쌍쌍이 더 많다. 앞서가는 놈이 뒤에 오는 신부 등에 꽁지를 박고.

음속을 돌파하는 전투기가 기름 실은 수송기 아래로 접근한다. 호박 넝쿨에 달린 꽁지 같은 것이 전투기 등에 꽂혀 젖을 빤다.

이것도 생명의 고리다.

● 플라이 바이 와이어fly by wire, 드라이브 바이 와이어drive by wire 전선을 이용한 운행법으로 조이스틱과 같은 원리라고 할 수 있다. 과거엔 유압장치에 의해 조종면과 조종간이 연결되어 있었지만, 와이어 시스템에서는 조종간에 일정한 값을 입력하면, 그것이 전기적 신호로 바뀌어 조종 제어 컴퓨터로 보내지게 된다.

생명의 연결선, 줄

음속을 돌파하는 전투기가 공중에서 기름을 수송하는 장면으로,
그 모양이 호박 넝쿨에 달린 꼭지와 꼭 닮았다.

부두의 고깃배를 매어놓은 줄

열두 마리

어머니, 지금 뭐하시나요.
꽃구경은 안 하시고 뭐하시나요.
솔잎은 뿌려서 뭐하시나요.

아들아, 아들아, 내 아들아
너 혼자 돌아갈 길 걱정이구나.
산길 잃고 헤맬까 걱정이구나.

_김형영, 「따뜻한 봄날」에서

아들의 등에 업혀 고려장을 지내러 가는 어머니는 꽃길보다 아들의 하산길 걱정이
앞선다.
'이'에서 '저'의 거리는 얼마인가? 여기서 저기의 차이는 무엇인가? 이승과 저승은
양면적인가 연속적인가? 정말 윤회인가 가면 그만인가?
우리는 두렵다. 솔직히 무서운 것은 저기가 여기만할까 하는 의심 때문이다.
거지 같은 세상이라도 모순과 핍박의 사회라 하더라도 막장의 궁핍에서조차도 여
기 남고 싶다는……. 건축가 박길룡 교수의 '죽음의 박물학' 강의를 들으면서 모든
살아 있는 것은 죽는다는 시니피앙(기호표현)의 뚜렷한 존재가 우리 주변에 있음을
알았다.
살아 있는 것과 죽는 것의 경계는 무엇일까?
꽃길, 귀천, 이게 아닌데…….
'이'에서 '저'로 경계를 넘어선 길에 실려 가는 꽃상여.
메고 가는 자는 모르고 타고 가는 자만이 아는 시니피에(기호의미).
하얀색은 양, 초록색은 개, 빨간색은 말, 파란색은 닭…….

상여*를 둘러싼 열두 마리 동물들의 등에 올라탄 시립용 나무 인형들의 표정이 각양각색이다.

거드름 피우는 사람, 허리를 숙인 사람, 다소곳한 태도로 편안한 사람, 옷 색깔도 머리 모양도 모두가 제각각이다. 도대체 열두 가지가 무엇이기에 상여를 둘러싸고 있는 것일까?

시간도 열두 시간, 일 년도 열두 달, 소띠 개띠도 열두 개.

옥황상제께서 천국으로 가는 문을 지키려고 동물들에게 선착순 집합을 시키셨다.

아주 오래전 이야기일 것이다.

발톱 네 개짜리 우직한 황소가 먼 길을 달려와 결승점을 짚는 순간 소 등에 무임승차한 앞발가락이 네 개, 뒷발가락이 다섯인 쥐가 펄쩍 뛰어내려 1등 자리를 빼앗았다. 이어서 발가락 다섯인 호랑이가 3등, 네 개짜리 토끼가 4등, 용이 5등, 몸뚱이뿐인 뱀이 6등, 다시 이어서 말, 양, 원숭이, 닭, 개, 돼지 순으로 선착순 경주가 끝나고 말았다.

공교롭게도 발가락 수가 홀수와 짝수로 번갈아가며 어긋났다. 여기서 홀은 양陽이 되고 짝은 음陰이 되었단다.

숨은 얘기로는 그믐밤에도 십 리 밖을 헤아리는 고양이가 문지기로 자리매김되었으나 쥐의 간교로 자리를 잃게 되어 지금까지도 쥐를 찾아 발톱을 세우고 있단다.

이렇게 어렵게 만들어진 열두 가지 동물의 순서는 우리의 시간에까지도 간섭의 폭을 넓혔다.

으슥한 밤, 풀방구리 드나드는 쥐가 바빠질 때가 자시(밤 11시~새벽 1시), 저녁 내내 되새김질한 소가 뒤척일 때가 축시(새벽 1~3시), 호랑이가 배가 고파 사나워질 때가 인시(새벽 3~5시), 새벽하늘에 걸린 달에 계수나무와 토끼가

● 상여喪輿
사람이 죽어 전통적인 방식으로 시신을 운구할 때 쓰는 장비 및 장식을 총괄해 말한다. 상여는 6명이 두 줄로 늘어서서 들고 가야 할 만큼 제법 긴 체대와 그 앞뒤를 가로로 고정한 홍골목과 고정되지 않은 홍골목이 지나가는 구조로 이루어진다. 그리고 베로 만든 긴 끈을 앞뒤로 늘어뜨려 묶어 체대를 고정하고 홍골목 사이사이에 사람이 들어가 상여를 들게 된다. 양쪽 끝 네 군데에는 기둥을 세우고 체대 위에는 시신을 보관한 관을 고정한 다음 덮어 고정시킨 뒤, 끝으로 상여의 외부를 조화나 생화로 장식하기 때문에 '꽃상여'라 부르기도 한다. 지금도 시골에 가면 간혹 볼 수 있다.

죽음을 기억하라(Memento Mori).

독일 뉘른베르크, 성 제발두스 성당 벽에 1330년경 제작된 '현세의 왕'. 흑사병으로 인구의 절반 정도가 사망하는 참극을 겪은 중세 말기 유럽만큼 죽음에 큰 의미를 부여한 시대는 찾아보기 힘들다. 죽음의 이미지는 멸망과 덧없음이다. 이 석상은 "나를 보는 당신은 나의 과거이며, 너는 당신의 미래이다"라고 역설한다. 웃고 있는 앞모습은 세상 모든 것을 지배하는 왕이지만 등에는 뱀과 구더기, 개구리 등이 기어다니며 나이와 신분을 초월하여 머지않아 악취를 풍기는 죽음을 맞이하게 될 인간의 운명을 암시한다.

보일 때가 묘시(새벽 5~7시), 해가 넘어가고 어둠이 깃들어 밥값 대신 주인집 문단
속할 개가 바빠질 때가 술시(저녁 7~9시), 돼지가 잠에 곯아떨어질 때가 해시(밤
9~11시)……. 이렇게 해서 하루 열두 시간의 두 배를 열두 짐승이 나누어 가졌다.

중학교 때 시계의 원리를 배운 기억이 난다.

시계가 일정하게 움직이는 것은 '흔들이의 등시성' 원리라고. 갈릴레오 갈릴레이
Galileo Galilei(1564~1642)가 고안한 원리보다도 우리의 생체리듬 시계는 훨씬 오래
전에 있었던 셈이다.

자子, 축丑, 인寅, 묘卯, 진辰, 사巳, 오午, 미未, 신申, 유酉, 술戌, 해亥.

열두 가지 동물에 만물의 영장인 사람은 끼지 못했을까?

끼지 못한 대신에 그 사이를 돌기만 하나보다.

한 바퀴가 십이 년이니 열 바퀴를 돌 수 있을까?

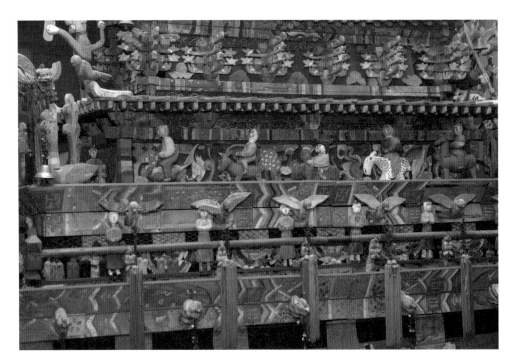

망자의 마지막 가는 길을 동행하는 나무 인형들은 소박하면서도 익살스럽다. 크기도 모습도 제각각이다. 망자를 묘지까지 운구하는 데 사용하던 상여를 장식하는 나무 인형을 '꼭두'라고 부른다. 이름 없는 장인들이 제작해 평범한 사람들의 마지막 가는 길을 함께했으니 꼭두야말로 민중예술의 정수라고 할 수 있다. 옛날 사람들은 꼭두가 다시 돌아오지 못할 저승으로 떠나는 망자와 동행하면서 망자를 위로하고 지켜준다고 믿었다. 20세기 중반까지만 해도 장례 의식에서 중요한 역할을 담당했던 꼭두는 상여가 종이로 만든 꽃상여로 바뀌고 산업화와 근대화가 빠르게 진행되면서 우리 주변에서 자취를 감췄다.

시계 밥 줘라

황학동 시장에서 괘종시계를 구해 분해한 뒤 태엽의 용수철만 빼내 사진에 담았다.

자연의 식물이 말려 있는 모습과 꼭 닮은 이 용수철을 바짝 감아놓으면 서서히 풀리며 태엽을 돌리게 되는데,

이로써 죽은 시계에 새로운 생명이 부여된다.

투르비용 시계 속

"시계 밥 줘라!"

마루 벽 높은 곳에 붙어 있는 괘종시계 아래에 형이 먼저 엎드린다. 높은 곳에서 뚜껑 열고 이쪽저쪽 감고 흔들어놓는 일보다 등짝 위에 나를 올려놓는 일이 훨씬 편안하기에 시계에 밥 주는 일은 늘 내 몫이 되어버린다.

우리 형제가 먹어 살리는 시계지만 나는 이 시계가 무서웠다. 한밤중에 들리는 똑딱 소리도 무서웠지만 종소리는 더 무서웠다. 더구나 이불을 뒤집어써도 귀를 틀어막아도 들리는 것은 '씨익' 하는 종 치기 전 태엽의 신음소리였다.

바느질하시던 어머니가 가물거리기 시작하는 등잔의 심지를 바늘 끝으로 서너 번 찌르니 불꽃이 환하게 살아났다.

"사람의 명命도 이러면 얼마나 좋겠니?"

"엄마, 태엽처럼?"

생명은 부분의 집합 이상이란 걸 모르던 내가 대꾸했다. 시곗바늘이 가리키는 숫자도 못 읽을 때의 기억이다.

태엽胎葉. 아이 밸 '태', 이파리 '엽'. 시계에 생명을 불어넣기 위해 만든 나뭇잎처럼 생긴 손잡이는 생명을 잉태시키는 틀을 의미하는 것 같다.

칠팔월의 봉숭아 열매는 손대기가 무섭게 '탁' 하고 터져버려 씨를 사방으로 날려보내고 껍질은 소용돌이 모양으로 말려버린다. 그들 세계에서 소용돌이는 생명의 근원이기도 하다.

그렇다면 우리에게 힘을 축적하는 기계적 요소는 무엇일까? 딱 한 가지 태엽 용수철(spiral spring)이 있다.

레오나르도 다 빈치Leonardo da Vinci(1452~1519)가 태엽을 고안하여 움직이는 바퀴를 만들었다고 전해지지만 숲속에는 그 이전부터 탄성에너지를 머물게 하는 힘이 널려 있었다.

시계는 생명의 단위이고 연속으로 쉬지 않고 움직여야 하기에 인간의 심장 대신으

시계 밥 줘라

로 태엽을 넣어주었다.

카비노티에Cabinotier라고 불리는 시계의 명장들은 나무 작업대의 앞부분을 이로 깨물어 머리를 고정시킨다. 잔손떨림을 최소화하고 루페(한쪽 눈에 끼고 보는 돋보기 안경) 속 세계가 오차가 없도록 하는, 선조로부터 물려받은 그들만의 방법(크래프트맨십)이다.

그 작업의 끝은 태엽을 감는 것이지만, 감기는 태엽의 응답에 잉태의 기쁨을 돌려받으며 '생명을 주었다'고 말한다.

탄성에너지를 축적하고 풀리려고 하는 힘을 동력으로 이용한 궁극은 어디일까?

만 원짜리 수정발진 쿼츠Quartz의 정교함도 태엽을 이기지 못하는 이유는 무엇일까?

지구에 존재하는 모든 것이 피할 수 없는 것이 무엇일까?

지구에서 가장 공정하고 정확하게 우리를 가두는 것은 무엇일까?

태어나고 죽는 것일까?

중력重力이다.

1801년 아브라함 루이 브레게Abraham-Louis Breguet가 발명한 투르비용Tourbillon 시계는 착용 위치에 따른 오차를 줄이기 위하여 태엽 회전축에 탈진기를 달아 중력의 힘을 상쇄시킴으로써 정확도를 극한으로 끌어올린 손의 예술이라고 한다.

투르비용의 뜻이 '회오리바람'인 것은 태엽이 회오리바람 모양처럼 생겨서일까?

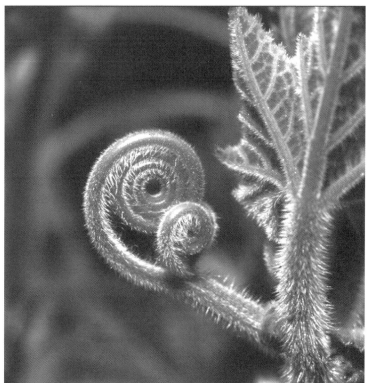

댕강넝쿨이라고도 하는 '댕댕이덩굴'은 바구니를 만드는 재료가 되기도 한다.

추천의 글

조르제토 주지아로는 자신만의 스타일을 창조해낸 자동차 디자이너다. 1974년 폭스바겐의 골프가 대성공하면서 세계적인 디자이너로 올라섰으며, 이후 피아트의 판다, 이스즈의 피아자, 마세라티, 페라리 등 수많은 차를 디자인했다. 우리나라와도 인연이 깊어 1975년 현대가 개발한 한국 최초의 고유 모델 포니와 이후 마티즈, 렉스턴, 쏘나타 초기 모델, 매그너스 등의 디자인에도 참여했다.

인류가 만든 모든 것은 주관적인 인식에서 비롯되었다. 그러나 우리의 인식은 구성원 각자가 교육받고 경험한 정도에 따라 달라지기 마련이다. 이에 반해 자연은 의심의 여지가 없다. 자연은 부정적인 특성조차도 자체로 완벽하고, 무엇보다 우선하며, 저마다 고유하다.

가르침과 암시를 받기 위해 자연에 귀 기울이는 이유이다. 나 역시 디자인을 할 때 자연을 관찰하며 많은 자극과 영감을 받았는데, 움직이는 물건을 다루는 나는 특별히 동물의 세계에 관심이 많았다.

미래의 디자인은 자연의 이치를 벗어날 수 없을 것이며, 따라서 자연에서 배우는 일에 주저함이 없어야 한다.

나에게 이 책의 조언을 구한 박종서 교수에게 대단히 감사드리며, 자연이라는 최고의 디자인을 연구한 그에게 진심으로 최고의 찬사를 보낸다.

조르제토 주지아로Giorgetto Giugiaro

박 종 서

자동차는 물론 제대로 된 산업 시설도 드물었던 1970년대부터 현대자동차의 디자인을 이끈 한국 자동차 디자인 역사의 대부이자 산증인이다. 한국인 최초로 영국 왕립미술대학원(RCA)에서 운송 디자인을 공부하고 온 그는 이후 우리 손으로 직접 디자인한 스쿠프, 티뷰론, 쏘나타, 쌘타페 등을 개발했다. 현대·기아자동차 디자인연구소 부사장 시절부터 자연과 생물에서 얻은 영감을 디자인에 연결하면서 대한민국 자동차 디자인 분야의 초석을 마련했다. 이후 국민대학교 디자인대학원 및 조형대학에서 후학을 양성하다 현재는 경기도 고양시에 위치한 자동차디자인미술관 FOMA의 관장으로 있다. 이곳에서 대한민국 최초의 자동차 디자인을 주제로 미술관을 기획·운영하며 그가 몸소 체험한 디자인 역사의 흔적과 경험을 대중과 함께 나누고자 여전히 새로운 도전의 문을 두드리는 중이다.

늘 자신의 인생을 물구나무선 인생이라고 말한다. 디자이너로 평생을 살았지만 자연 속에 가장 완벽하고 훌륭한 디자인이 있다는 사실을 너무 뒤늦게 깨달았기 때문이다. 평생을 디자이너로 살아왔지만, 지금도 자연에서 모든 것을 배우고 모든 영감을 얻고 있다. 지구의 나이로 볼 때 인간은 크리스마스 즈음에 나타난 미력한 존재이니, 앞으로도 그는 풀리지 않는 모든 디자인의 문제를 자연에 묻고 그 답을 얻을 것이다. 컬러에 대해 공부하고 싶다면 늦가을 감나무 잎의 그러데이션을 먼저 관찰해보라고 말하고, 풍뎅이 사진을 찍으려고 며칠을 숲속에서 매복하거나 곤충들의 짝짓기 현장을 귀신같이 포착하는 그는 이 시대의 진정한 자연주의 디자이너이다.

꿀, 좋다!
—첫번째 이야기

초판 1쇄 인쇄 2023년 12월 5일
초판 1쇄 발행 2023년 12월 15일

지은이 박종서

편집 정소리 주순진 이희연 | 디자인 엄자영 이보람 | 마케팅 김선진 배희주
브랜딩 함유지 함근아 고보미 박민재 김희숙 박다솔 조다현 정승민 배진성
저작권 박지영 형소진 최은진 서연주 오서영
제작 강신은 김동욱 이순호 | 제작처 영신사

펴낸곳 (주)교유당 | 펴낸이 신정민
출판등록 2019년 5월 24일 제406-2019-000052호

주소 10881 경기도 파주시 회동길 210
문의전화 031.955.8891(마케팅) | 031.955.2692(편집) | 031.955.8855(팩스)
전자우편 gyoyudang@munhak.com

인스타그램 @thinkgoods | 트위터 @think_paper | 페이스북 @thinkgoods

ISBN 979-11-92968-74-2 04600
 979-11-92968-73-5 (세트)

◦ 싱긋은 (주)교유당의 교양 브랜드입니다.
 이 책의 판권은 지은이와 (주)교유당에 있습니다.
 이 책 내용의 전부 또는 일부를 재사용하려면 반드시 양측의 서면 동의를 받아야 합니다.
◦ 저작권을 해결하지 못한 일부 도판은 추후 저작권자와 연락이 닿는 즉시 출판 저작권의 관행에 의거해 정식으로 허락을 받겠습니다.